紙黏土裝飾小品

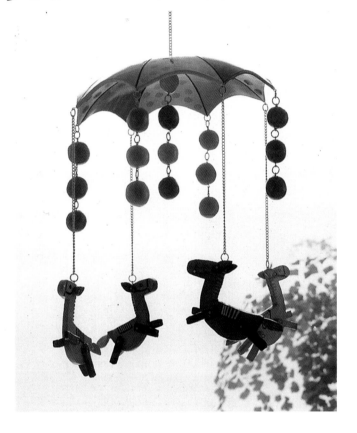

發行／北星圖書事業股份有限公司

目 錄

紙黏土
裝飾小品

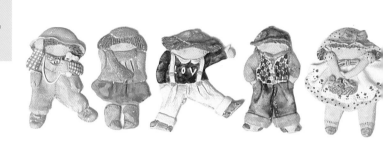

室內裝飾小品

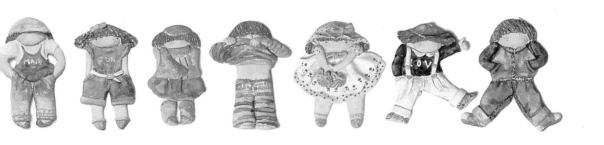

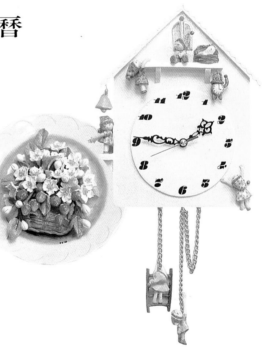

小孩們房間的精品

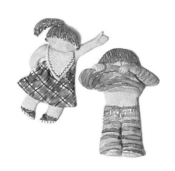

目 錄

紙黏土
裝飾小品

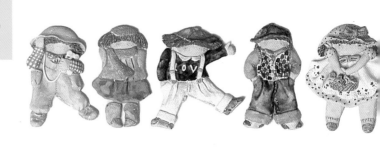

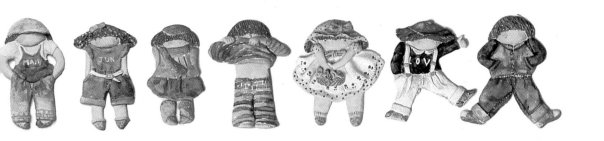

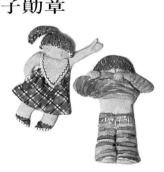

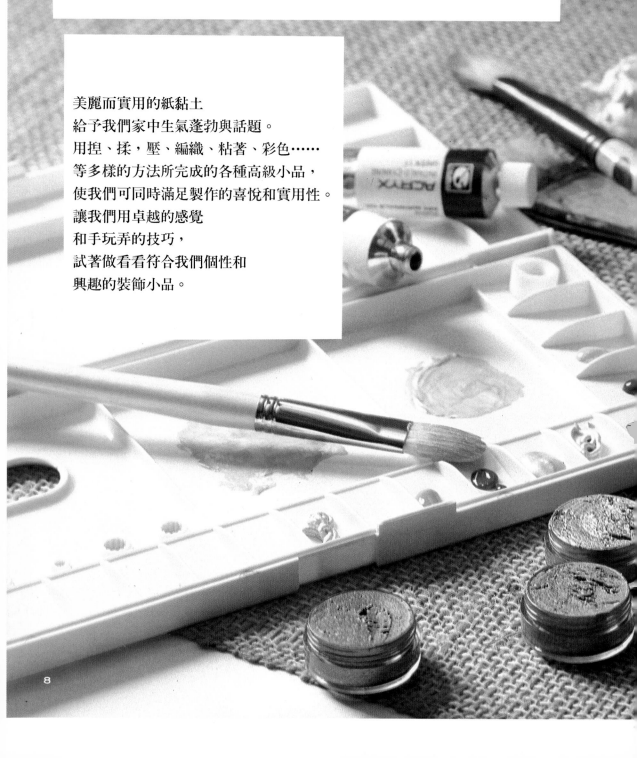

室內裝飾小品

美麗而實用的紙黏土
給予我們家中生氣蓬勃與話題。
用捏、揉，壓、編織、粘著、彩色……
等多樣的方法所完成的各種高級小品，
使我們可同時滿足製作的喜悅和實用性。
讓我們用卓越的感覺
和手玩弄的技巧，
試著做看看符合我們個性和
興趣的裝飾小品。

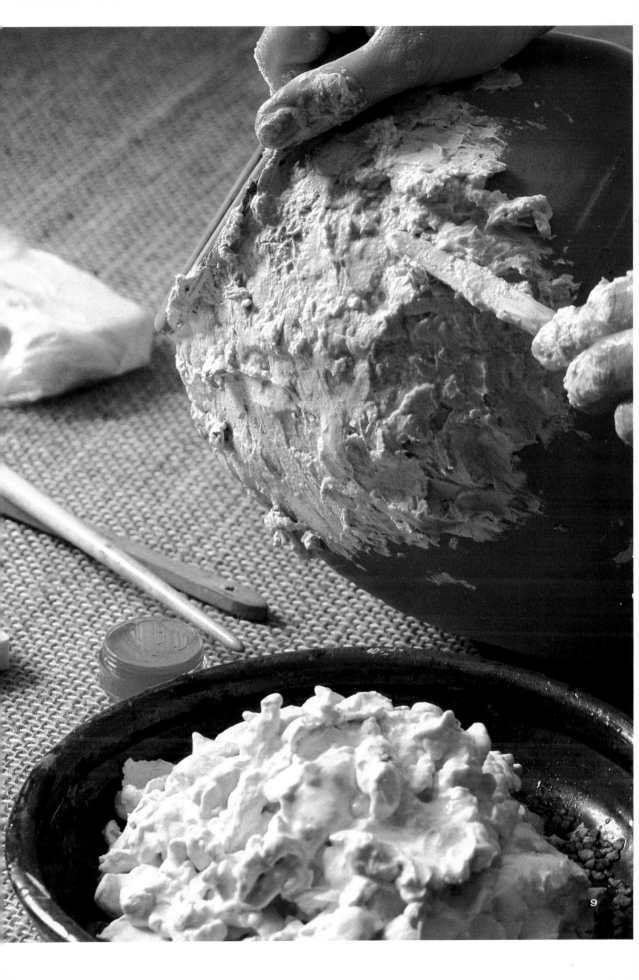

缸甕和
事物插筒

在已具備形狀的模型上，稍爲塗上黏土或者是把黏土壓貼附著，製造花紋，並著上色彩的作業，必須要手玩弄的才幹和創意能力步調相符合，才可以誕生出有個性的作品。

這是因爲即使用相同的模型和材料來製作，但隨各種不同的方式而變得不同。

丟棄在周邊的某些形狀的器皿也可以當材料來使用，並且可以把已經沒有用的物品，裝飾成無微不至的生活用品。

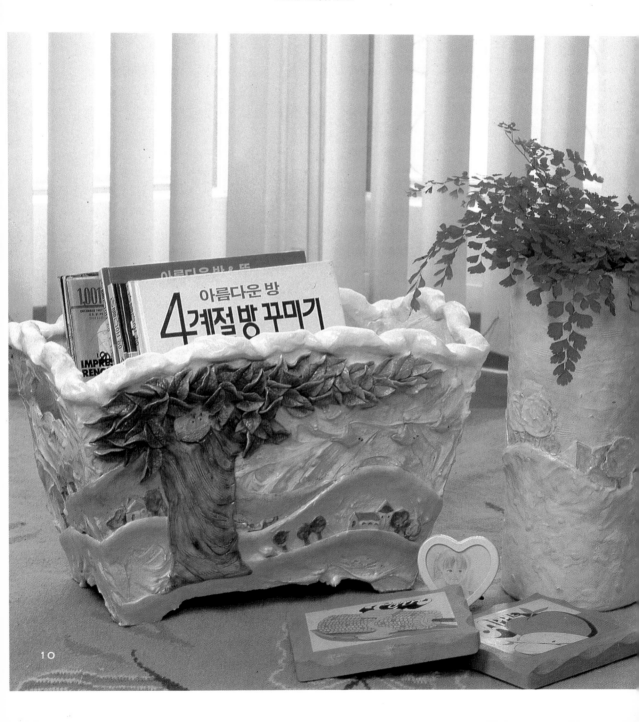

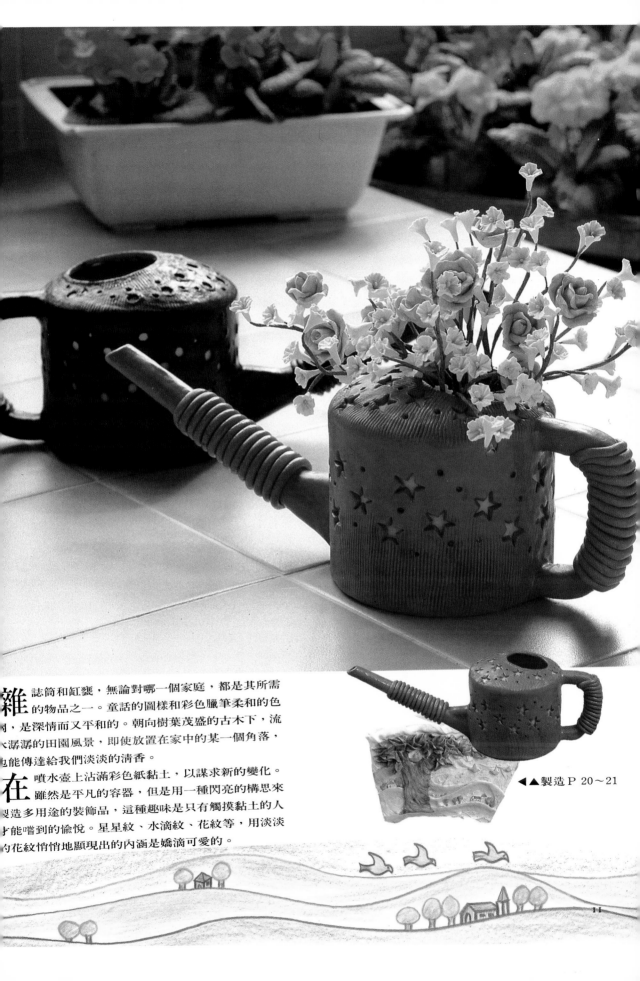

雜誌筒和缸甕，無論對哪一個家庭，都是其所需的物品之一。童話的圖樣和彩色臘筆柔和的色調，是深情而又平和的。朝向樹葉茂盛的古木下，流水潺潺的田園風景，即使放置在家中的某一個角落，也能傳達給我們淡淡的清香。

在噴水壺上沾滿彩色紙黏土，以謀求新的變化。雖然是平凡的容器，但是用一種閃亮的構思來製造多用途的裝飾品，這種趣味是只有觸摸黏土的人才能嚐到的愉悅。星星紋、水滴紋、花紋等，用淡淡的花紋悄悄地顯現出的內涵是嬌滴可愛的。

◀▲製造 P 20～21

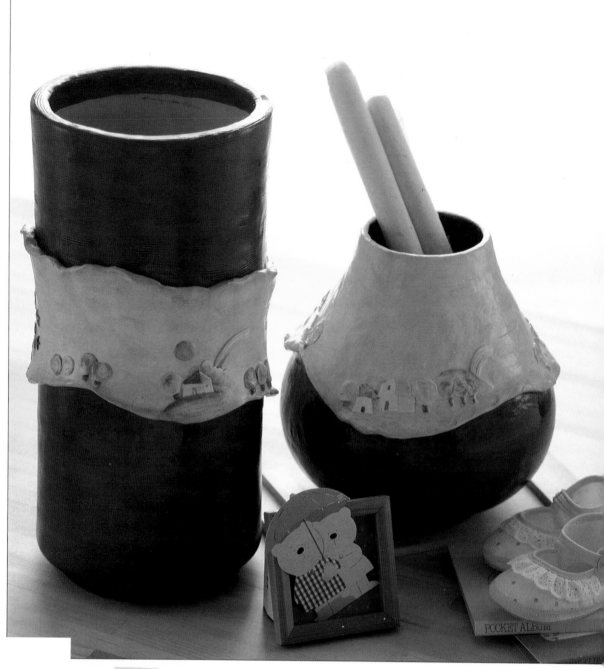

在土罐和罈子上，粘上紙黏土，顯現出它的風味。即使是利用破裂的土罐或是罈子，也可能有神奇的包裝。用童話的圖樣和浪漫的色調加強其特徵，以全然不同的氣氛，改變風貌的缸甕組合，雖然彼此的大小和形態不同，但是卻像一對相貌相似的姐妹，也像是一對兄弟。

童話甕

材料和道具

黏土（五百公克）2個，土罐（高38分左右），麵棍，剪刀，梳齒紋道具，土刀，黏土杓子。

作品特徵

房屋和樹，太陽和星星，彩虹等滿載童話和田園氣氛的缸甕組合。利用在中的辣椒醬壇子或是土罐，讓我們愉地欣賞紙黏土各種不同的妙味。用類的花紋設計圖案，發揮整套的感覺，是在缸甕的高度或模樣、顏色等給予化，會更加新鮮。

本作品的技巧或設計，雖然十分的簡，只是部分有效地加強其特色。當的部分並非是將黏土另外壓附黏貼，是將兩個揉捏圓圓的黏土，貼附在上兩側，只預先固定前面的位置之後，手指撫摸兩側，使其自然地連接起。

彩色特徵

使用圓形黏土，固定上下位置時，用手指將中間壓下去，並且作成波浪形，使其產生曲線的流紋。這樣的話，不僅製作起來簡單，而且模樣也自然，又能節省黏土。

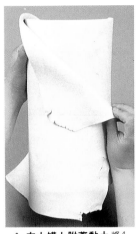

1 在土罐上附著黏土 將1公釐厚的黏土均勻地壓平，貼附在土罐上，上下處理完畢，使光滑漂亮。

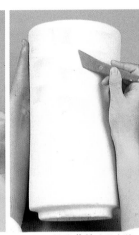

2 置入梳齒花紋 在黏土潮溼的狀態下，用梳齒形的道具，在各處置入花紋，產生質感。

3 壓平將要貼置中間的黏土 將黏土用手指揉捏成，準備好兩個之後，用麵棍輕輕地將它壓扁。

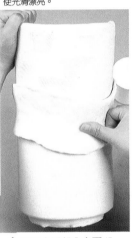

4 處理中間部分表面 將一條粘土放在缸甕的中央作成波浪狀，並附著在上下端位置固定之後，用手指撫摸兩側，其自然會連接起來。

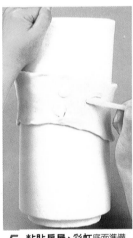

5 粘貼房屋、彩虹 底面準備好的話，旋轉並貼附童話和引人入勝的圖樣來做裝飾。房屋畫上屋頂和門，彩虹也畫上長長的線。

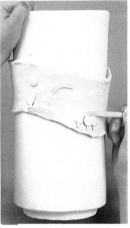

6 粘上樹木 用少許的黏土，製成樹枝之後，附上圓扁形的黏土，表現出樹木，並用杓子後端刮，自然地展現出紋路。

13

胡多利甕

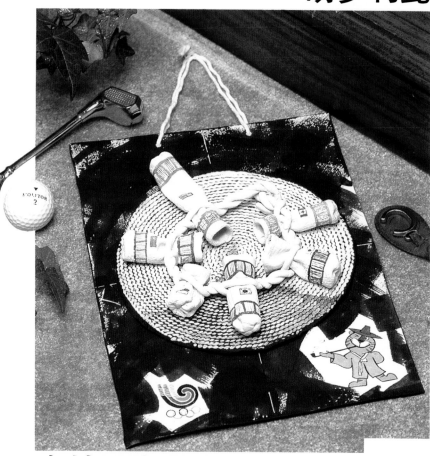

奧林匹克壁掛

♥材料和道具

黏土五百公克 1 個，小甕、大碗絲、環節、青色墜子、麵棍、剪刀土刀、黏土椎子、黏土杓子。

♥作品特徵

將象徵奧林匹克標誌的胡多利設計滑稽，黏附在裝飾用的缸甕上。倘若作蓋子戴上去的話，就好像是胡多利戴上帽子的感覺。將胡多利的表情和動作，做不同的設計、轉動，並讓我們愉快地品嚐鑑賞的樂趣。將散落四處的數據收集起來，自己保管在甕裡的話，不僅可以做裝飾用也兼具收納的功能。

♥彩色特徵

將甕和蓋子完全漆上黑色樹脂顏料，等乾了之後再加漆上金粉，顯現出的顏色，像是自然地混合的效果。胡多利用壁磚色混合朱黃色後塗上，只有鼻子、嘴巴和眼睛的部分用白色，輕輕塗上色彩。花紋用褐色，只畫出兩隻手臂和腳，加強部分的特色。

♥甕的製作

1 在甕的表面漆上水，使用 1 公釐厚薄完全沒有附加任何東西的黏土。

2 以各種不同的風貌，所設計的小巧的胡多利，將其環繞在甕的四周貼著。

3 在甕口製作蓋子戴上。

●蓋子的製作

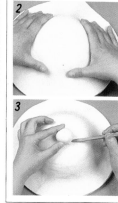

1 在器皿上鋪上黏土 把黏土壓得厚厚地成厚度 1・2 公分直徑 22 公分圓形之後，擱置在翻過來的大碗上。

2 抓弄成帽子的模樣 把大碗中間的部分加以抓捏模樣，使它成鼓鼓地突出狀，兩三天乾燥之後拿出來。

3 掛上帽子 用少許的黏土捏成圓圓地，在裡面放入鐵絲固定在帽子上之後，塞入環節圈。

奧林匹克壁掛

林料和道具

不十分容易裂開的堅硬黏土(五百公克) 12／3 個，墊在磨下用的草蓆花紋墊子 (直徑二十公分)，麵棍、結繩、黏土刀、黏土錐子、黏土杓子。

♥作品特徵

把世界的大祭典→奧林匹克當做主題，以全世界合而為一的氣氛來做設計。中間圓形的草蓆紋墊，顯現出的質感象徵著主辦國—韓國，在其上面，把畫上世界各國國旗的口袋，放在蜜麻花紋的中間，可以看出涵蓋著扭摔、協力和競爭當中，地球村的形象。

♥彩色特徵

在底盤下面，畫上奧林匹克的標誌和胡多利，剩下的底部用黑色樹脂顏料漆上，並發揮大毛筆的觸感，鮮艷輕快地強調底部的圖畫。在中間圓形的部分，用紅色、藍色、黃色將太極花紋薄薄地鋪上之後，再用黑色悄悄地漆上去。

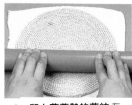

1 印上草蓆墊的花紋 在一片薄薄沒有附加任何東西的黏土上，放下草蓆墊子，用麵棍壓下去，印出花紋之後，切成圓形的。另外再準備 75 公分×30 公分的底盤。

2 製作口袋 將產生花紋的黏土切成幾個不同大小的正長方形，以圓筒形的方式粘好之後，從上面三分之一的地方勒緊，作成口袋。

3 在蜜麻花中間放置口袋後扭轉在 兩條搓捏成圓形的黏土中間，將口袋放進去並且扭轉，在底盤上編紮成圓形。

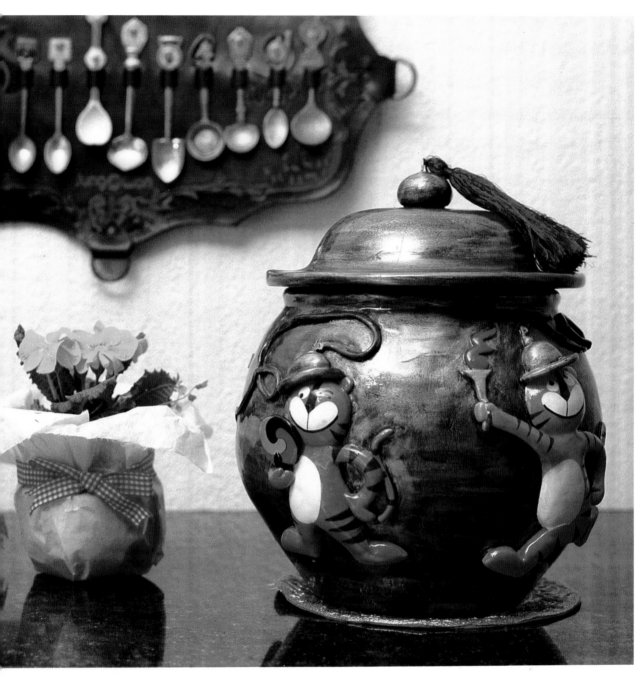

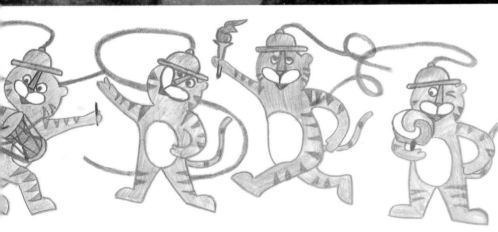

◀敲長鼓的胡多利、拿著太極線作旋轉相貌的胡多利，拿著聖火跑的胡多利……可以看出將奧林匹克和我們傳統的主祭加以調和，作多樣化地設計。在身軀上把臉和肚子揉捏成脹鼓鼓地貼附上去，產生立體感。手腳的動作和臉部表情，身體的動作等，表現出胡多利興致勃勃而有韻律感。

大理石花紋的時鐘

♥材料和道具

黏土（五百公克）2個、黑色、深綠色、褐色樹脂顏料、描繪紙、鉛筆、時鐘零件、結繩、麵棍、黏土刀、黏土錐子、黏土杓子。

♥作品特徵

將黏土調散時，直接放入三種顏色的樹脂顏料加以攪拌，發揮像大理石紋般獨特的質感爲其特徵。在揉攪和好的黏土時，不要使顏料的各種顏色混合在一處，要注意部分使其自然地散開。若作品全部完成的話，在後面的板子上挖洞，使得鐘錶零件可以裝入的程度，將準備好的時鐘零件放入，裝配好之後，在上面鑽洞，用結繩來製作掛勾。（數字的彩色參照口袋壁掛）。

 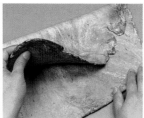

1 **在黏土上混入顏料** 將3個黏土合成一塊之後，直接放入黑色、深綠色、褐色的顏料攪和。

2 **製作時鐘的鐘板** 把黏土壓成成品高度的2倍左右長之後，將差不多半截捲起來貼附著。

3 **畫數字** 在描圖紙上，將圖案漂亮的數字形體，放在鐘板上適當的位置，用椎子劃出來。

4 **在下面部分漆上顏色** 黏土乾了之後，在折疊的下端漆上深色的顏料，以雙重的方式，強調挽起的感覺。

口袋壁掛

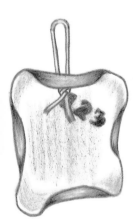

♥材料和道具

黏土（五百公克）2個，描圖紙、鉛筆、結繩、麵棍、剪刀、黏土刀、黏土椎子。

♥作品特徵

將粘土壓成厚度0.5公分，做成底板，不要太光滑、產生粗糙的質感之後，將邊緣向裡面捲，形成自然的曲線美是其特色。（口袋的製作參照P 14）

♥彩色特點

底部用深綠色再加許多的水混合、漆得十分薄，惟有往裡面捲的部分用深綠色混合黑色的顏料漆，濃厚地表現出其立體感。口袋用褐色漆、數字用黑色漆。

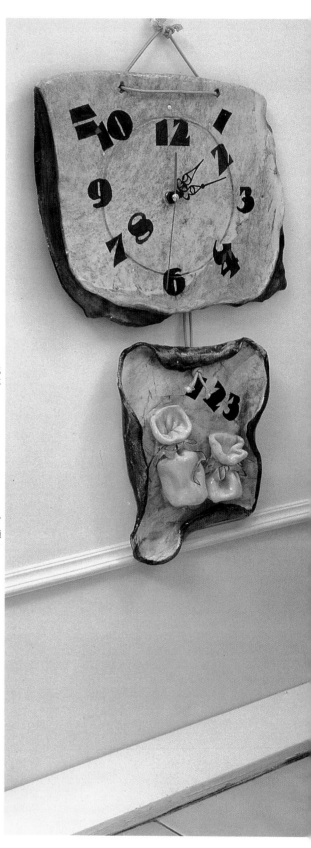

臉的甕

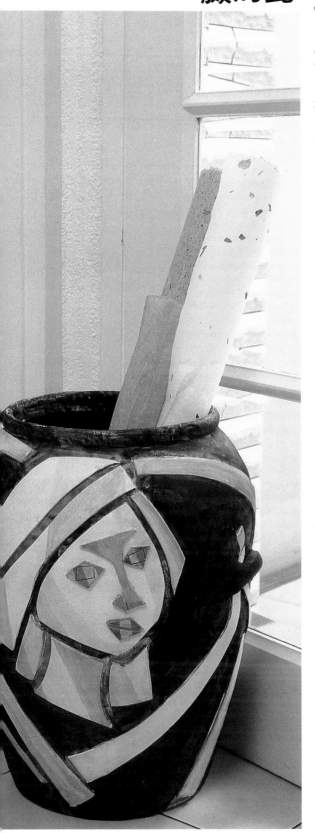

（臉的樣本參照P.21頁）

♥**材料和道具**

黏土（五百公克）5個、高度40公分左右的甕、描圖紙（及反光紙）、鉛筆、麵棍、剪刀、黏土刀、黏土杓子、接著劑

♥**作品特徵**

在甕的前面將壓成薄薄的黏土均勻地貼附上去、光滑地處理底部之後，把具有異國感覺的臉形，分割構成幾塊的面，用接著劑（黏膠）貼附在甕的中央。這時將甕的前後面設計為各種不同的臉形，在空白的部分用大膽的線條自由地組合。於單純中加以強調，為其特色。貼附在表面的圖案，用扁圓的平面方式來處理，也是防止作品破裂或損傷的構想。

♥**彩色特徵**

用草綠色混合黑色的深綠色，漆滿所有底面，人的臉和大膽明確的曲線部分，用淺褐色、淺黃色、深褐色、朱紅色、綠色分別加入許多的水、薄薄地塗上去。

這時頭和脖子、臉兩旁的線，部分塗得較深，以突顯輪廓；眼睛、鼻子、嘴巴用深褐色漆發揮毛筆的觸感並分明地表現出來。

♥**製作**

①把黏土壓成寬寬薄薄地，黏貼在甕的全身，這時因為一下子難以黏住壓成寬廣的黏土，故予以連接，粘貼在中間。而中間連接的部分用手撫摸，達到自然接合的程度。

②放下臉的樣本，將原畫轉移畫至描圖紙上。不使其一塊塊地混雜在一起，按照順序貼上號碼。（臉的樣本參照P 21）

③將黏土壓成寬寬地厚度0‧3公分之後，將準備好的紙樣本放上去照樣剪裁。

④將裁剪好的黏土，用黏膠貼附在甕的中央，每一塊置留0‧3公分的間隔，按照順序貼上去。

⑤前後面全部貼好之後，粘上構成整體特色的曲線，從最大幅度5公分左右，漸漸變窄。剪成許多個長長的曲線，剩下來留白的部分，發揮粗的毛筆觸感的線條，並大膽地處理。

◀**在甕的背面賦予臉部**

表情的變化如果說前面是女性的感覺，那麼後面用男性的氣氛來裝扮使之形成對比，看起來也十分有趣。簡單發揮留白的美，清爽地設計是其特徵。分成幾塊，設置好一定的間隔，好像造立組合的臉一樣，並且再賦予清爽感。甕的底面用深綠色混合若干的水，發揮筆觸漆上，臉全部用薄薄的色彩、清澈地塗上去。臉的輪廓，或者一塊和一塊之間的界線部分，稍為用深的顏色畫上粗粗的線，以明顯地表現出來。

圓筒形插筒

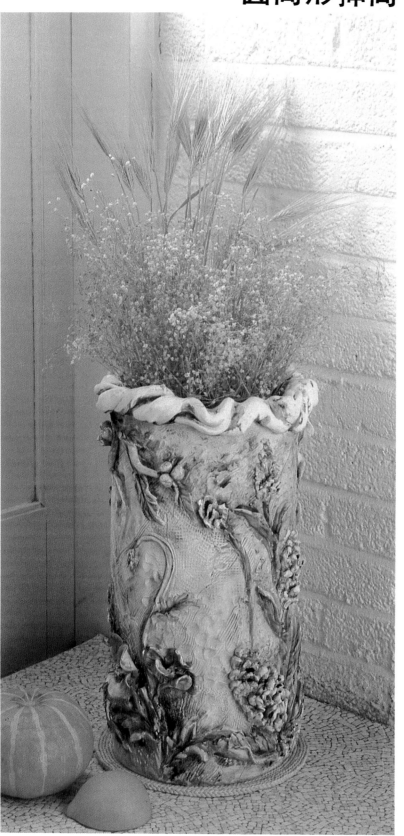

♥ **材料和道具**

　　黏土(五百公克)3½個，圓筒形垃圾筒
手巾，梳齒紋道具、麵棍、剪刀、黏土
子、黏土刀。

♥ **作品特徵**

　　不拘泥於形式，自然的表現是其特徵
獨特質感的底部處理和有個性、具立体
的花紋表現、與四周圍賦予曲折、像是
擰一段，周圍的處理、相互協調搭配。

　　盛裝乾燥的花或者是蘆葦氣氛的素材
適合裝飾在客廳內的一角，或是門檻。
使用做插雨傘的傘筒也不錯。

　　附著在底部的黏土，盡可能表現其多
化的質感，必須要壓得稍為厚一點，並
前面的花紋，要發揮其立体感，要黏附
厚厚的。

♥ **彩色特點**

　　將褐色和黑色樹脂顏料用朱紅色漆底
全部，不要漆得太濃。花、果實、蝴蝶
紋等用藍色、黃色、草綠色樹脂顏料來漆
並顯現其特色。

　　只有周圍折曲的部分，用淺黑色漆，
加突顯其彎曲。把前面的花紋漆得比附
在周邊其他底部的顏色深，是產生立体
的要領。

♥ **處理底面和周圍**

**1 在垃圾筒上粘附
底面** 在圓筒形的垃
圾筒上完全地戴上比平常
稍為厚一點的空白黏土。
將黏土厚厚地附在上面乃
是為了表現多樣化的質
感。

2 表現底部的質感
用毛巾壓，印上底部
的花紋，並以椎子和梳齒
紋道具表現各種形態的線
和點之後，用指使勁地壓
或扭撐，表現出獨特的底
部質感。

3 處理周圍 將直徑 5
公分左右揉捏長圓形
的黏土，放在上面，邊緣
處施予扭曲，像是扭撐般
環繞貼附著，用手也成流
紋，像是水波的感覺，柔
和地處理。

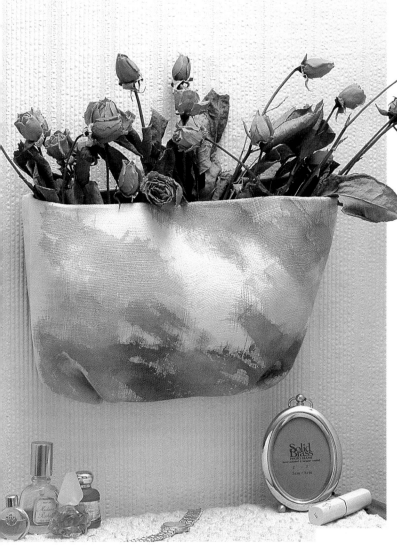

口袋式壁飾

♥材料和道具

黏土(五百公克)2個，紗布、毛巾、麵棍、黏土刀、黏土杓子。

♥作品特徵

洋溢著自然美的籃筐壁飾。於黏土本身附上薄薄的紗布，發揮麻織感覺的獨特質感是其特色。

♥彩色特徵（要點）

把天藍色、深黃色、褐色分別混以白色，產生顏料散開的感覺，僅於黑色混加水，以薄薄的灰色系列發揮筆觸。

1 在上版上附上紗布 將底版裁成20公分×30公分的半圓形，上版裁成比底版四邊版稍爲再寬5公分左右之後，在上版上覆蓋紗布用麵棍壓，附著在黏土上。

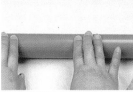

2 將上版附著在底版上 在底版上將手巾折疊成4公分左右的厚度放上去，再將附有紗布的上板黏貼上去。

3 下面部分抓皺折 既然在板身全部加入波紋，下面的部分就要特別抓更多的皺折，以產生豐盛的感覺。注意中間放入的手巾不要拔起來，必須照樣捲著，不使模樣散亂了。完全乾了的話，再把手巾從上面拔出來。

♥表現立体感的花紋

1 **製作高梁花** 將揉成小而扁圓的黏土的一端尾部聚攏，以高梁花的形態顯現出其立體感，厚厚地附著上去。

2 **製作果實** 缸甕的上方製作樹枝，在揉捏成像珍珠般的黏土上，畫線，製成果實粘貼上去。

3 **製作蓮花** 將黏土揉得厚厚地，用剪刀裁成像蓮花葉片的模樣般，再用手修整模樣，粘貼上去。

4 **製作葉片** 一面顯現大而寬的折曲，一面用手撫摸，表現出葉子的形態。

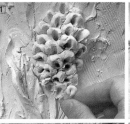

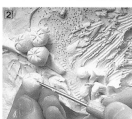

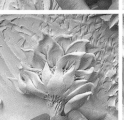

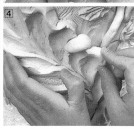

處理底面和周圍

缸甕和事物插筒

P 10 製作

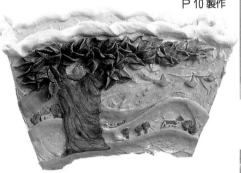

1 **在雜誌筒架上，塗上黏土膏**將黏土軟浸在水中約一晚左右，待黏土調得稍爲稠些之後，用毛筆塗擦所有架子的底面。這時轉動毛筆並發揮其柔和的觸感爲主要點。兩～三天左右乾。

2 **處理周圍**把粘土揉得粗粗地，直徑成2．5公分左右，環繞黏附在上面的邊緣。用手指使勁地緊壓中央，使之顯現出蜜麻花的感覺。

♥材料和道具

黏土（五百公克）四個，雜誌筒的架子，葉脈模型、梳齒紋道具、大的毛筆、黏土刀、黏土椎子、黏土杓子。

♥作品特徵

使人聯想到童話裡夢中花園的雜誌筒。結構旣富田園色彩，且引人入勝，更添加一份深情。

底部的處理，用毛筆將調得略稠的黏土粥（膏）塗擦上去，自然地顯現出來。塗黏土粥時轉動筆端並施予曲線美，可以發揮立体感和獨特的質感。

涼爽、茂盛的樹木，因爲要加強其特點，故黏貼葉片時，儘量給予流紋和立体感。爲了展現其立體感，在附著葉片的位置上，黏土要貼厚一點，用心從兩端先開始貼，待抓住輪廓之後，中間部分盡量表現出豐盛的感覺。

♥彩色特點

符合童話有趣的組成，用黃色和橘子色、橄欖色和天藍色等、有情感的色調來作柔和地表現。

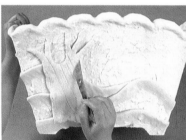

3 **製作山丘**將黏土揉成像繩子般長長的，一面抓弄山丘的線，一面層層地貼附上去，用手撫摸下面的部分，使其自然地與底面連接起來。

4 **製作樹枝**和製作山丘一樣的要領，只在樹木兩邊以及根的部分用黏土固定位置之後，用手撫摸處理平面，並用梳齒紋道具畫下波紋。

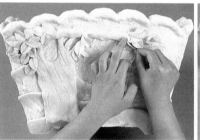

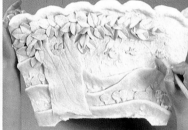

5 **黏上樹葉**樹葉是用薄薄地空白黏土，壓在葉脈模型上，印出花紋之後，準備好剪成2～3公分長，大大小小約40～50張左右的葉片粘貼在樹枝上。

6 **黏貼房屋，樹木、鳥便完成**最後在山丘和天空的部分，製作鳥、房屋、樹木模型的黏土圖形貼上去，便完成了。

9.5

.5

3

6

6

4

6

3

8

5

（單位：

● 材料和道具

有色黏土（五百克）1個、噴水壺、麵棍、
刀、筆心、梳齒紋道具、黏土刀、黏土
[?]子、黏土杓子。

● 作品特徵

將兩種已染色的有色粘土，呈現粘土本
[?]的色彩所製成的一套小巧玲瓏的噴水
[?]。事實上，給花盆澆水時使用也好、挿
[?]裝飾用的話，也能使家中的氣氛變得更
[?]麗。

在噴水壺的桶身中心和上面，挖掘星星
[?]是圓孔等有趣的模樣，使裡頭噴水壺本
[?]的顏色稍爲顯現出來添加變化，在手把
[?]壺口的部分，將揉得圓又長的黏土纏繞
[?]圈，以突顯其特徵。

● 彩色特點

有色黏土所感覺到的色彩鮮明是其特
[?]。作品全部以單色處理，既簡單又能表
[?]出現代感。

🌢 印各種花紋的模型

①側臉模型
②門窗模型
③樹枝模型
④樹葉模型
⑤花瓣模型

[?]表現寬廣的處理面或獨特的質感。想要
[?]製有趣的花紋時，利用各種道具的話，
[?]快速的時間之內可以獲得許多的效果。

噴水壺 P·11 製作

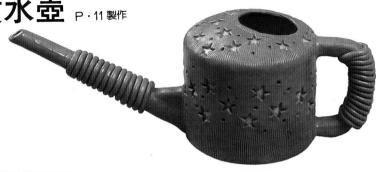

1 印蓋星星、圓圈花紋 將有色黏土壓得長長地，
如噴水壺旁、四周圖長度的長方形之後，用黏土
刀不規則地挖出星星的花紋，於其中用筆心的後端
力印，製造圓圈花紋。

2 把黏土粘貼在噴水壺的桶身 在噴水壺表面
灑水、把產生花紋的黏土，環繞粘在桶身之後，
用手將連接的部分光滑地撫平。噴水口那邊用剪刀剪
開後貼上去。

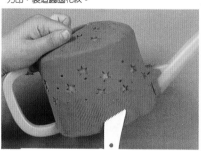

3 加梳齒花紋 上面也一樣，將產生花紋的黏土貼
上去，自然地連接之後，用梳齒紋道具輕輕地刮，
產生像叢林般的氣氛。

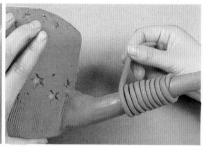

4 在手把和壺嘴的地方用黏土纏繞 手把和噴
水口部分，光滑地粘貼上壓薄沒有花紋的黏土之
後，用揉捏成細長的黏土，纏繞中間數次。

🌢 （臉的甕）模仿圖畫樣本（連接 p17）

裝飾在甕的表面所需的臉形樣本其使用方法如下

①旁邊的圖畫因爲是縮小實物的百分之二十
五，所以要擴大爲實物的大小。擴大的要領是
先把旁邊的圖畫照樣轉移到方格紙上，用剪
刀剪成一塊之後，再把各塊放到方格紙上，
以任意的基準點爲中心，每個都用相同四倍的
比率來增長。

②若是完成實物的圖畫，將它搬移到 描圖紙
上，依照順序記下號碼。

③把黏土壓成寬寬地厚0·3公分之後，將準備
好的紙樣本放上去，照樣剪裁。

④利用接著劑將裁好的黏土，依照順序貼在甕
的適當位置上。

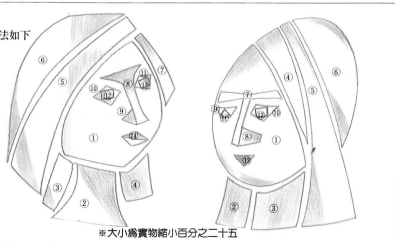

※大小爲實物縮小百分之二十五

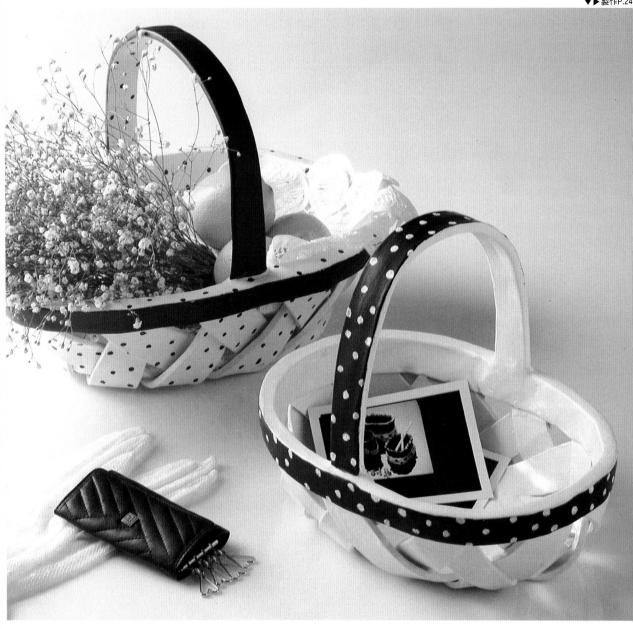

盤子和籃子

用紙黏土所表現的形態是無限的。如果具有興
趣、手工技藝、創造力的話,可以製造出生活
上所需的所有物品。尤其編織錯綜複雜,所製
造出的籃子種類,它的用途多樣化、散發女性
的風味,是大家所想擁有、想製造的作品。用
顏色和花紋來加強特點,放置在室內的一角,
當做生活用品來使用看看吧!
"

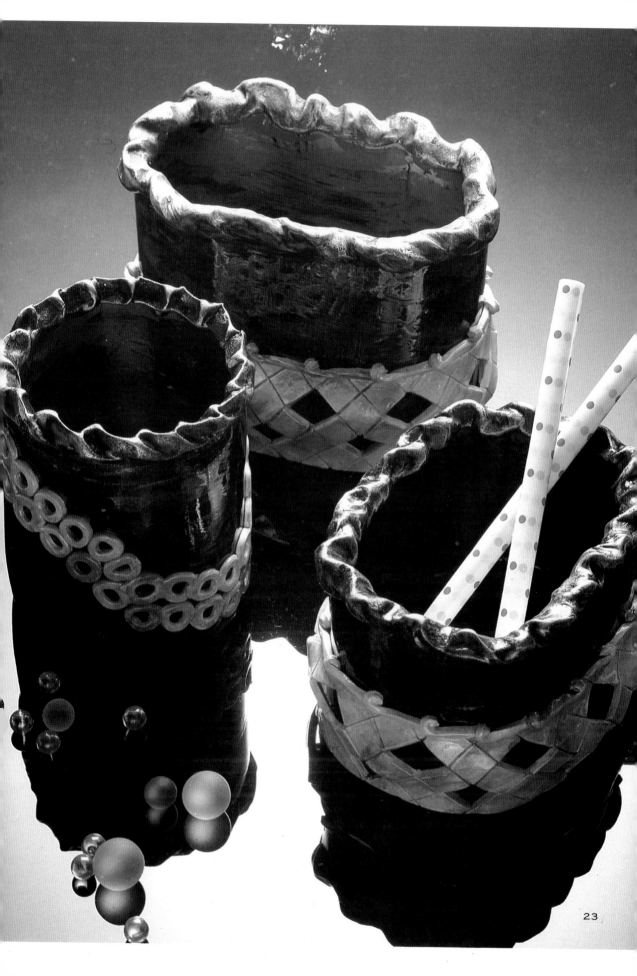

菱角花紋多用途插筒

P23 製作

◀ 既單純又獨特的設計，用強烈的顏色搭配，散發造形美的多用途插筒。在菱形花紋的中間鑽洞，以四角形做變化，貼附於桶身時，中間的部分輕輕地弄彎，使之鼓起產生立体感是其特點。桶身的邊緣和菱角花紋的上面四周圍協調的處理。當橢圓形的模子不適當的時候，利用家中捲筒衛生紙，試著使其發揮固定形態的作用。

♥材料和道具

黏土 500 克 2½個、橢圓形的捲筒衛生紙、保護膜、麵棍、剪刀、接著劑、黏土刀、黏土椎子、黏土杓子。

♥作品特色

可以收集包裝紙、報紙、雜誌、便條紙、收據等，的多用途插筒，無論放置在客廳、餐廳、寢室等任何一處，都是實用的高級生活小品。

發揮造形美，獨特的下端處理部分，是本作品的特色。在壓平的寬廣黏土上，用黏土椎子畫上菱角花紋，每一處各空一格之後，環繞粘貼在下方，不要全部勒緊貼附，只要使上下部分固定，不要掉落。

只在菱角花紋的中間輕輕地弄彎，使它鼓起來，產生空間美，稍為打開幾處顯出自然的感覺。在黏貼下方花紋部分的時候，首先把製作好的橢圓形桶身弄乾，紋樣是使作業容易操作的要領。因為在沒有使桶身乾燥的狀態下，黏土無力難以附著。

一旦菱形花紋環繞貼附之後，在上端把壓薄的黏土，切得細細長長地，圍繞在邊緣。這時，每四公分間隔打個結，產生立体感為其特點。下面的部分全部完成的話，在桶身的邊緣也和菱角花紋配合，盡量使其環繞於四周。如果想要產生自然效果的話，用手使勁地壓，一方面表現出波浪的感覺。

♥彩色特徵

在菱角花紋除外的地方，全部用黑色、草綠色混合樹脂顏料，塗得濃濃地，等乾掉的時候，用金黃色（treasure gold：色粉成乳黃色狀態產生獨特效果的特殊顏料）輕輕地塗加上去。

這時應注意細心地不使顏料沾在菱角花紋中，並且必須仔細地漆。菱角花紋使用彩虹色的水彩畫顏料，淡淡地漆盡量顯現出浪漫的感覺。沒有明顯的界線，使之自然的連接是其特色。

1 於衛生捲筒上定型 將黏土裁成厚 0.5、長 55 公分、寬 14 公分左右，環繞於包好的衛生紙上做成橢圓形桶身。

2 連結底面 在 0.5 公分厚的空白黏土上，放下衛生紙的底板，畫好剪下來，完全乾了之後，用膠水連結於桶身。

3 畫菱角花紋 裁好 10□分的粘土，用椎子畫□更明顯之後，以斜線的方□後，撕下來。

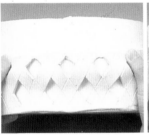

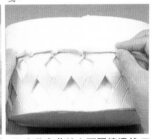

4 黏上菱角花紋 在橢圓形桶身下面，將菱角花紋中間部分弄鼓，剪下來貼上去。

5 在菱角花紋上面圍繞邊線 厚 0.5 公分、寬 0.8 公分、長 55 公分的邊上，用彩帶模樣的繩子，每隔四公分間隔，像打結似的，貼繞上去。

6 黏貼邊緣 將揉捏好□長的黏土，用手使勁地□且黏得鼓鼓地，產生水□。

市場情報 ◉ 顏料

♣製造出獨特氣氛的各種顏料

彩色是賦予作品個性和表情的最終作業。即使是相同的作品，顏色和顏色的調合、顏料的配合、筆觸的強弱、有深度的色彩表現等，都隨著上色者的個性和意圖而有多樣化的表現。但是比任何東西都還重要的是選擇適合作品個性的顏料。讓我們一起

來了解紙黏土所使用的多樣顏料其種類和購買領、價格等等。

①**水彩畫顏料**：被利用最多的顏料，它可自由地配色、充分表現出透明感。有 13 色、18 色、24 色、30 色等多樣種類上市，價格在二千五百元到五仟五佰元間。

②**樹脂顏料**：具有特有的光澤和一擦下去不會塗掉的特徵。單個購買的時候，大的 1 千 6 百元，小的 8 百元左右。

③**青顏料**：被用來表現出有浪漫的氣氛。一套 13 色 545 百元，單個 1 千 5 百元以內可以購買得到。

④ **treasure gold**：顏料成乳黃狀態用手塗，產生獨特效果時，所利用的特殊顏料。有金色、紫色、草綠色等幾種色彩。每一個約二千元左右。此外也有金粉和銀粉。

△①水彩畫顏料　②樹脂顏料　③青顏料
　④ treasure gold　　（pale）

隋圓形籃子

P.22 製作

材料和道具

黏土五百克2個、橢圓形器皿、保護膜、刀、麵棍、黏土刀、黏土椎子、黏土杓。

作品特徵

這是樣式簡單、製作技巧簡單、容易製作，可以做為多用途實用性的籃子。放在桌上盛裝花和水果、麵包。或者可以用餐巾紙插筒。放在化粧台旁邊，活用做手巾或圍巾的整理籃也不錯。

編籃子的時候，旁邊盡量編得產生稀疏的感覺。將橢圓形器皿翻過來放，剪好圓底之後，把剪成3公分寬的繩子斜貼著。這時底邊密密地、器冊的上方稀疏地裂開，這種排列是其特色。往一端方向的排列結束之後，再往另一方向排列一層之後，重疊的部分每一條都交叉編織。

乾淨俐落地製作籃子的秘訣是在於收尾的處理。把圓形的底板再貼一層，將開始編織，部分的粗糙狀態，予以遮蓋住。之後貼上周邊，用黏土將側面的裡頭和外頭周圍之間所產生的空隙填滿，乾淨俐落地修整，全都必須要細心地作業。

因為手把和籃框一起製作，等它乾的話，很容易半途而廢或是模樣散亂，所以分別製作，等籃筐完全乾了之後，再連結於籃子上。弄乾手把的時候，在風乾期間盡量不使形態散亂，在兩邊外面用書支撐著。

♥彩色特微

只使用兩種色彩，乾淨俐落、老練地處理。全部用白色乾淨地漆上去，用黑色畫出水滴花紋。漆顏料的時候，每一處都仔細、細緻地均勻塗擦。

最後手把上面和側面的外圍用黑色，簡單地漆邊，加強特色。漆3次噴漆就結束了。

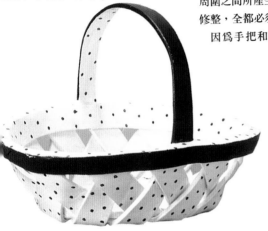

1 戴上保護膜 把橢圓形的器皿翻過來放，全部戴上護膜使它最後容易拔起來。

2 剪下底板 將0.5公分厚的黏土照著橢圓形器皿的底部模樣剪下來，然後位置於翻過來放的器皿上。

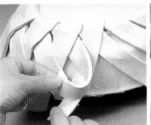

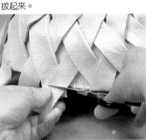

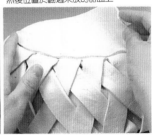

3 排列邊線 將剪好厚0.5公分、寬3公分的繩，以斜線的方式貼在側，底面密密地愈往下愈散開，如此排上。

4 再排列編織一層 往一個方向的邊線排列結束之後，再往另一個方向排列一層之後，每一條都交叉編織。

5 挑選高度 編織完成之後，往下面垂下來的部分，盡可能成一定的長處，將參差不齊的部分，對準碗邊用剪刀剪。(器皿的邊線)

6 完成底部 編織開始前部分的粗糙狀態，使其不被看見必須要再截斷一層橢圓形底貼上去，乾淨地處理。

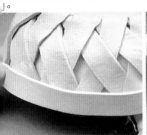

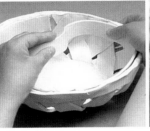

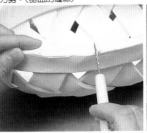

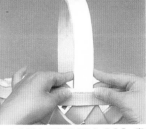

7 在外面環繞邊帶 把切成成厚0.5公分、寬3公分、長的帶子沾水旋在籃子邊緣外側，結實地貼著。

8 貼裡面周圍 黏土乾到某種程度，模型固定的話，從器皿中拔出來，完全乾了以後，在裡面也和外面一樣，圍繞著邊帶。

9 用黏土填滿空隙 裡面和外面邊緣之間所產生的空隙用黏土填滿，再用黏土堆子拈平並光滑地修整。

10 掛上手把 裁成厚0.5公分、寬3公分、長40公分的黏土，把它弄彎符合籃子內側的大小。堅硬到某一程度的話，用膠水連結在籃子上。

25

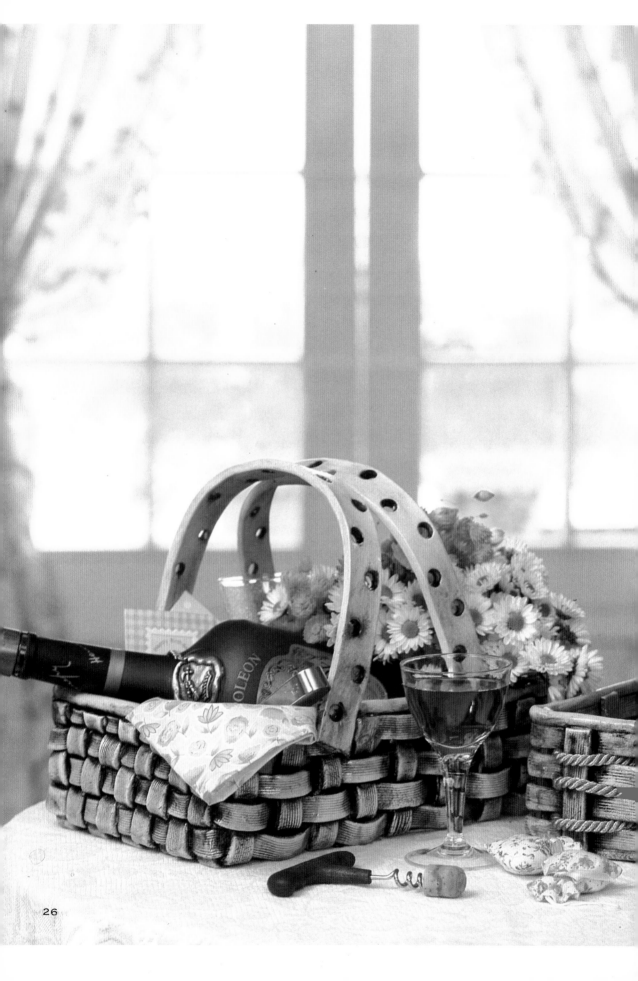

四角繩索籃

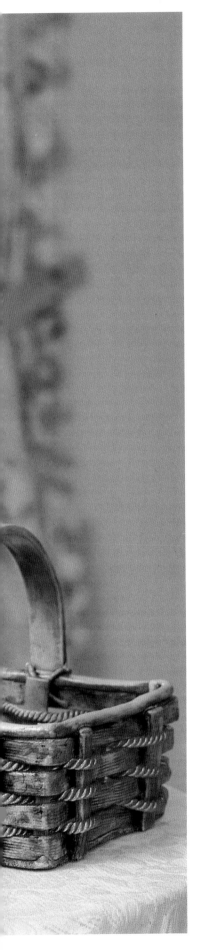

♥材料和道具

黏土五百克2個，金色繩索2‧5m，正六面体模型（20公分×20公分×12公分左右的紙箱及木箱）塑膠袋及保護膜、壁紙、麵棍、梳齒紋道具、接著劑、剪刀。

♥作品特徵

在製作籃子形態時，要使得金色繩索可以編織在黏土中間的程度，設置一定的間隔距離為其特色。籃子的底面用壁紙印上花紋，籃身用梳齒紋道具加入線條，使之更能自然的表現出質感。

黏土乾掉一方面有縮減的性質，所以在利用模型時，製造模樣後，過了大約一天左右之後，一定要從模型拔出，予以定型，才可以防止裂痕或破碎。

♥彩色特徵

籃子全部用黑色樹脂顏料擦過之後，在顏料乾掉以前，在毛筆上沾水並部分地擦拭。這時黏土相互交叉的部分，濃厚地表現出編織的感覺，此乃顯現立體感的要領（注意因為樹脂顏料一旦乾掉的話，用水擦不掉。）

在側面的線條花紋和底面的壁紙花紋之間，所漆的顏料，用毛筆擦，保留原樣，自然地表現出花紋。顏料完全乾了之後，漆上噴漆。

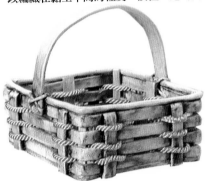

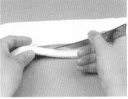

1 用壁印花紋 在裁成橫20公分、直20公分、厚0.5公分的底面上，放下壁紙用麵棍壓，印花紋。

2 加入梳齒紋 將黏土壓成厚0.8公分、長80公分、寬10公分左右，以橫的方向加入長長的梳齒紋。

3 切割緯線、經線 用梳齒紋道具，將產生橫紋的黏土，裁成寬2公分長，製造緯線和經線。

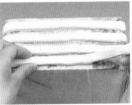

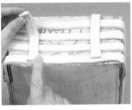

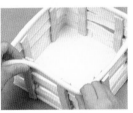

4 在模型上排列緯線 在橫20公分、直20公分、高12公分的模型上弄邊，以0.5公分的間隔，四面環繞緯線、且排列成干條。

5 樹立經線 準備好2公分寬的經線之後，截成長12公分，每一面各貼2條之後，連結於底面並弄乾。

6 在裡面樹立經線 乾約1天，模樣固定的話，拔出模型，在裡面樹立經線，並在上面圍繞邊帶。

7 掛上手把 將截成厚0.5公分寬3公分、長45公分的手把，依籃子的幅度弄彎另外放置，待堅硬的話，掛在籃子上。

8 在手把上編繩 把揉捏細長的黏土，於手把的二端，像用繩子編織 一樣，自然地繞成叉字型編織。

9 夾入繩索 黏土完全乾掉，漆上彩色和噴漆結束之後，將金色繩索揪放入空隙間，完成編織。

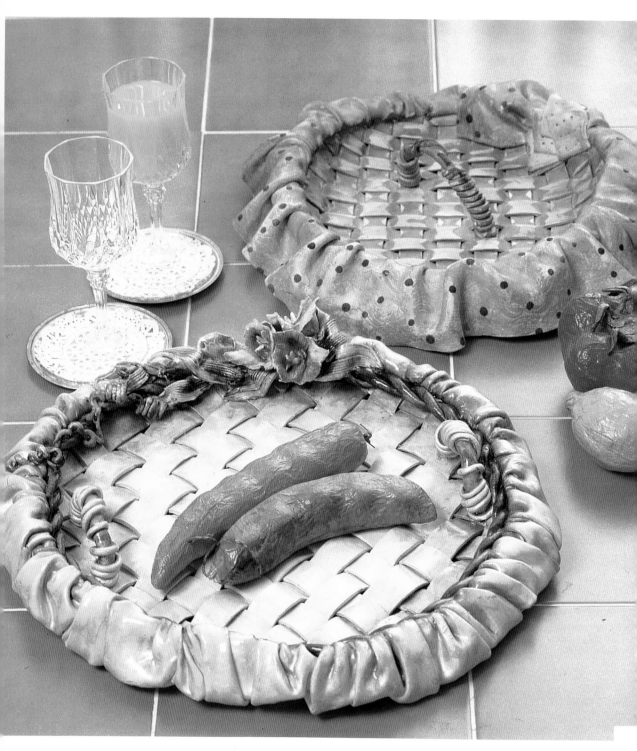

花邊皺折的花盤

♥材料和道具

黏土 500 克 4 個，圓形盤子，保護膜，鐵絲（18 號）、麵棍、剪刀、梳齒紋道具、黏土刀、黏土椎子、黏土杓子。

♥作品特徵

28　應用編織籃子的技巧所製造的籃子。用

美麗的劍蘭花做裝飾、在兩側掛上手把，散發出女性的氣氛。其中最突出的是邊緣獨特的皺折處理。自然地加入皺折，且像花邊般垂掛著也好，若是將底部往裡面折進去的話，可製造出與眾不同的氣氛。

♥彩色特徵

將橘子色的顏料，從底部開始塗擦，是弄散開來一般，在邊緣和手把、密密麻地圍繞的四周圍，混入黑色和褐色以強特點。抓了許多皺折的部分，用橘子的顏料，以及同色的水彩畫顏料合在起，再塗上去。

編織底部

❶排列緯線在戴上保護膜的盤子上，將截成寬2‧5分、長40公分的緯線，以一定的間隔排列。**❷放入經線**交織剪成和緯線一樣大小的經線，從中間放進每一條中，草編花紋形成交錯。**❸讓它乾燥後**拔出底部完成的話，乾淨地抬平邊，約1～2天左右乾掉，粘硬邦邦的時候，悄悄地拔出。

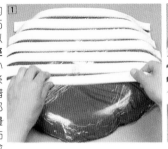 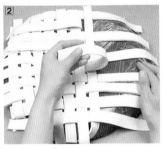 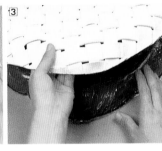

製作手把

❶用鐵絲樹立骨架在盤子兩用椎子鑽洞，用18號鐵絲圓地弄彎夾進去之後，從內則附上黏土使它固定不動。**❷鐵絲附上黏土**將黏土成直徑約1公分左右圓圓的，中間用剪刀劃開後、附在鐵絲上面。**❸用細的黏土產生模樣**用捏得十分長的黏土，纏繞在手把周圍幾次，硬地施力產生模樣。

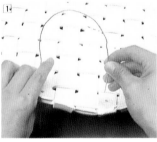 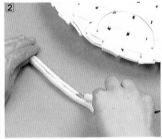 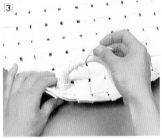

處理花邊皺折

❶在邊緣貼上花邊把壓薄的黏土截成11公分寬，長長的，抓皺折之後，花邊表面在盤子內側樹立，環繞在邊緣貼附著。**❷往後面折放**把立起的花邊，像包裡裹，將邊緣反翻過去，下面的部分注意向面折進去。**❸圍繞蜜麻花**將2條揉成0‧5公分圓的黏土，扭成蜜麻花放在盤子裡面周圍。

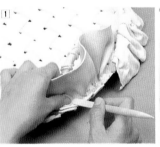 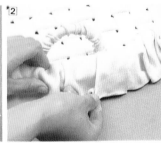 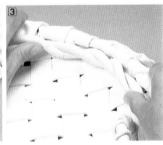

❀以劍蘭花裝飾

放入剪剩的碎布

3 2

→ 花蕊

◀花蕊是把壓薄的黏土，裁成2公分×3公分大小，用剪刀剪兩三處之後，抓住每一個分叉，像是往後扭轉般，捲起來。

▶葉片長7公分、寬2‧5公分左右，剪成葉子的模樣，加入梳齒紋。←2‧5葉片→

（單位：公分）

7 ←2‧5→

藤蔓

▼準備好花瓣，大小所需的個數，用杓子後側加入花紋。

5 4

小的花瓣 3 張

2.5

大的花瓣 2 張

5

3.5

＊盛開的劍蘭花和小的蓓蕾混雜在一起，裝飾在一邊加強其特色。

▶藤蔓是把揉得十分細的黏土，纏繞在毛筆或鉛筆上，製造曲線。

壁飾

在筆直的牆壁上
賦予其變化。
其創造性的魅力
連接上感性。
以閃耀的感覺和構思,
讓我們愉悅地欣賞
自己家中的
風格和變化。
試著在大小、
模樣、
顏色和質感,
多樣化的設計當中
盛裝各種的
故事。

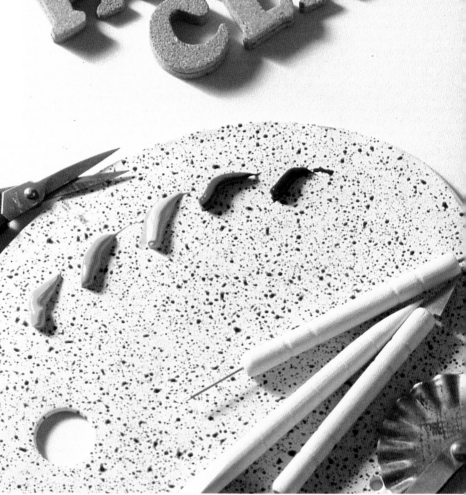

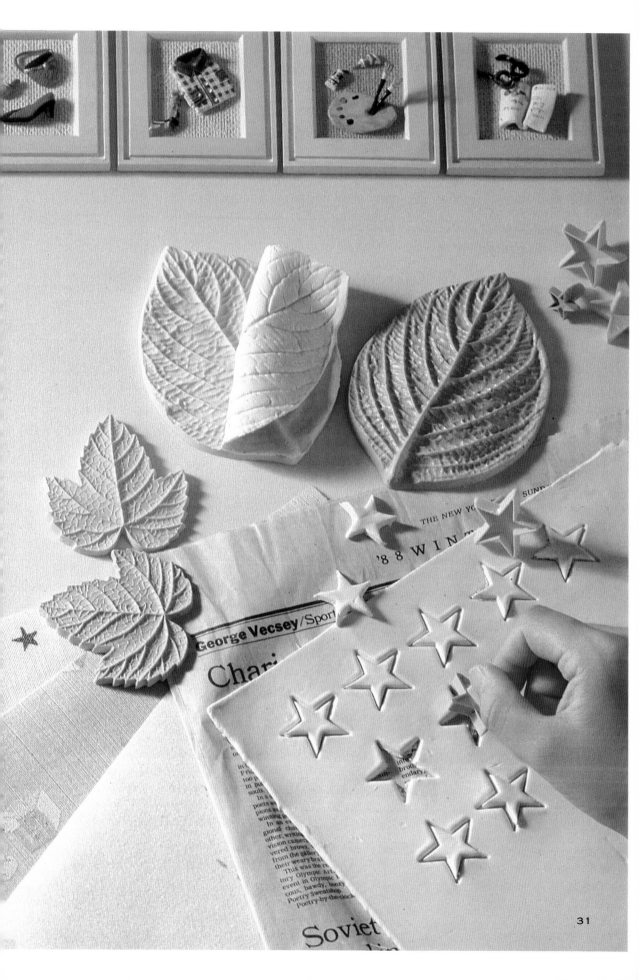

▼▶製作P.34～35

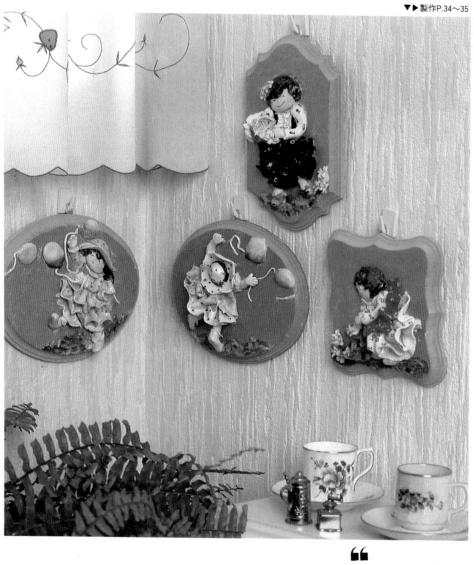

扁額、
鐘擺
和月曆

"
製造扁額之類的壁飾小品其方法簡
單，可以品嚐在短時間內完成作品
的快樂，是初學者也容易接近的項
目。並且隨著其所盛裝的內容或是
表現技巧，而有變化且效果卓越，
對於扁額之類的裝飾小品而言，壁
飾小品是最高級的。
時鐘、月曆、壁掛等，也可以變化
爲兼具裝飾和使用的實用品。
"

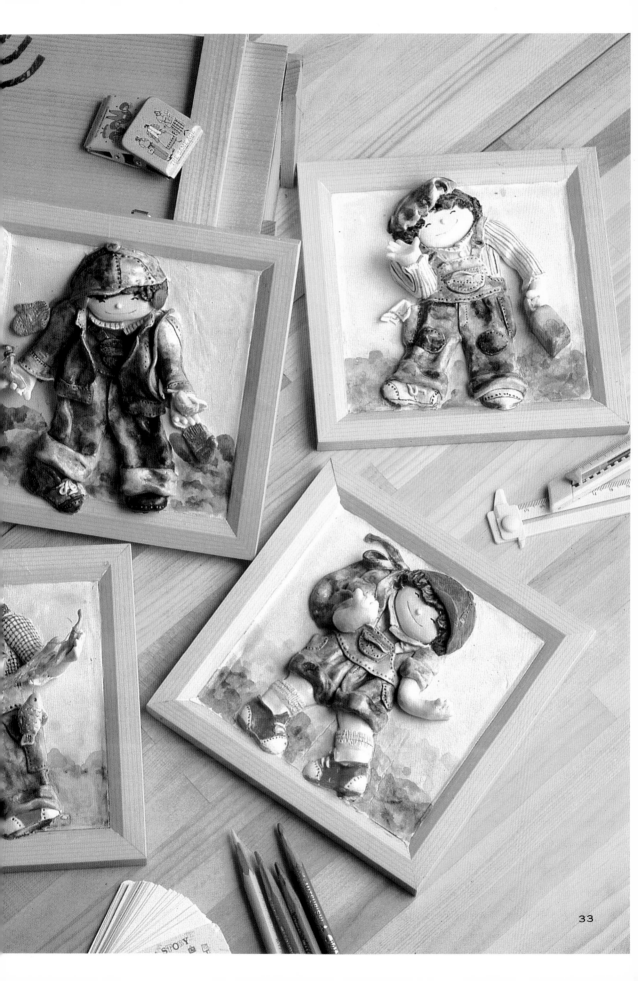

摘花的少女

P32 製作

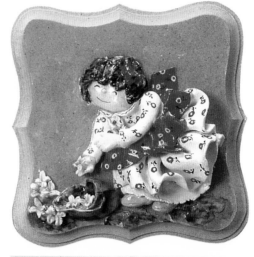

◀洋溢著韻律美的獨特扁額設計，以及豐盛地抓弄皺折的裙子曲線，搭配協調的少女扁額。摘滿一整籃花的少女表情是和平而令人喜愛的。把扁額底部的木頭底部質感照樣顯露出來，只部分地賦予特色，是一種創意。把眼斜斜地聚在一方著，使我們可以自然地感覺到往前彎曲的姿勢。

♥材料和道具

黏土二百克、木頭扁額（12公分×12公分）、麵棍、花邊刀、剪刀、黏土刀、黏土椎子、粘土杓子。

♥作品特徵

在和暢的春天、綠色的原野上，摘滿一整籃花的少女她幸福的模樣，裝在扁額內欣賞。玩樂的模樣，在獨特的木頭扁額一方，黏上立體的少女和草原、花、籃子，底部顯出木頭原來的質感。

腰略為往前彎曲坐著摘花的少女姿勢，表現出自然地感覺是製作的特色。構成基本姿勢的腿、身體、臉的位置，必須要好好地固定貼好，使得姿勢變得自然些。

裙子各自分成裡裙、前裙、圍裙不同的長度，抓弄許多的皺折，貼附顯出豐盛的感覺，只有這裡裙底端用花邊刀顯出花紋。

在扁額上，部分地貼上黏土，製作作品時，注意在留白的部分，不要沾黏土弄得亂七八模，不小心沾到的話立刻擦掉，在即將貼上黏土的底面和粘土後面，必須全部一一地擦水並貼附上去，不使它掉落。

♥彩色特徵

頭用深褐色漆過後，用水擦拭產生濃淡，草原混加草綠色並淡淡地塗。短衫和前裙、裡裙用白色，只有圍裙用紅色漆。乾了之後，在除了裡裙以外的地方，全部加畫花紋。掛在頭上的緞帶也用紅色塗，鞋子和花用粉紅色漆。最後全部扁額面上，塗上噴漆便完成了。

1 **粘貼雙腿**：顯露出像是往旁邊坐著的感覺，將雙腿彎曲聚集貼附著。

2 **貼臉、頭髮**：把黏土捏圓貼臉，並製作頭髮、鼻子、緞帶貼上。

3 **粘上衣領、胸花**：在腋下的部分，將胸花和衣領捏得圓扁地，用黏土杓子壓下去。

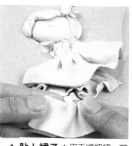

4 **貼上裙子**：用手將裡裙、前裙和圍裙自然地抓出皺折，並粘成三層。

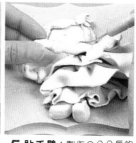

5 **貼手臂**：製作6公分長的手臂貼上去，像是拿著籃子似的，在一方粘上大大的裙子，突顯特徵。

6 **粘草原、花和籃子**：在額下方用手粘黏土撕薄貼上表現草地並製作花和籃子貼上。

♥各種抓皺折的方法

▲抓裙摺：以最常被使用的方法，大約往中間自然地產生皺折，每一個摺痕，有點重疊在上方。皺折的間隔距離和往裡摺的份量不同的話，可以產生多種的效果。

▼抓摺紋：從上面往下面摺一定的裡摺份量。繼續往一個方向抓摺紋，往外摺抓，或是互相正對摺。

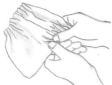

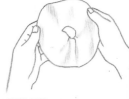

◀抓摺紋：適合於鬆軟圓團的衣袖或小丑的衣服等，想產生豐富的感覺時。在上下兩邊抓細皺紋，中間稍為弄鼓鼓地粘著。

▲表現摺裙：將壓薄的黏土裁成形。中間鑽洞，兩邊垂下的話，自然地抓成摺紋。

◀抓弄摺紋：沒有一定的方向，只要上面細細地抓皺摺，適用於產生可愛、小巧玲瓏的感覺時使用。

外出的少年

P33 製作

材料和道具

土 200 克、四角扁額（180 cm×18 cm）
、剪刀、粘土刀、粘土椎子、粘土杓

作品特徵

扁圓形，滑稽地表現出一手拿著便當
以輕快的步伐外出的少年，他的快樂。
平的黏土，全部附在扁額上，在上面
基本的身體和臉之後，產生立體感並
衣服。
服按照順序，把上衣和褲子穿上，盡
按事實表現。牛仔褲的裝飾縫綴用粘
子一一地印上，產生實物的效果。並
臉、手和腳捏得胖呼呼地，強調小孩
愛的感覺。

彩色特徵

部和臉、手照黏土本色漆置，眼和嘴
筆畫上表情。頭用深褐色濃淡有致地
。上衣用毛筆仔細地加畫上淺紅色和
的直條花紋。牛仔褲和帽子用青色深
塗過後，用水柔和地抹散開，有彎曲
分色彩表現較深。只有在底部下面混
色和土黃色柔和地漆，乾了之後，用
澤噴漆漆 3 次後便完成。

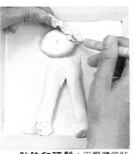

1 **貼臉和頭髮**：用壓薄的粘
土處理底部過後，貼上臉和
腳。頭髮扭摺產生波紋。

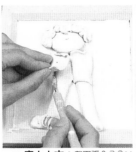

2 **穿上上衣**：裁兩張 3 公分×
4 公分的粘土，將上方往外側
悄悄地折疊，產生衣領的感覺。

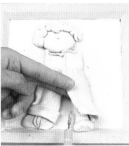

3 **穿上褲子**：裁兩張 4 公分×
7 公分的粘土，將下端往外摺
一段，自然地穿在眼上。

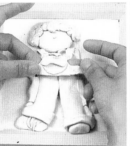

4 **著手製作胸部**：先粘上吊
帶和褲子的口袋，再製作掛上
口袋的胸部貼上去。

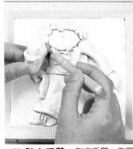

5 **貼上手臂**：製作手臂，先穿
上衣袖，模樣固定之後，一面
壓住肩膀部分，一面貼上去。

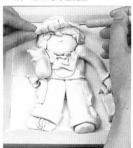

6 **貼上帽子**：製作便當袋粘在
手上，在頭上戴上有豐密皺折
的帽子。

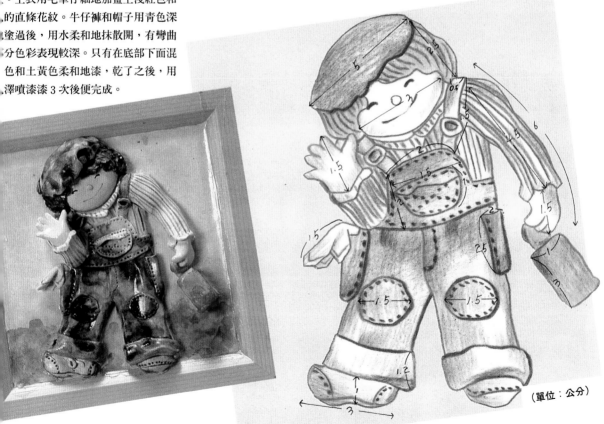

（單位：公分）

PAPER CLAY

將四季的變化盛裝在扁額內。美麗的風景或是
節的變化,合宜季節的水果等等,將這些以
樣的色彩和設計,細心的技巧表現,做成一套壁飾
話,四季的景色可以盡入眼底,十分有趣。

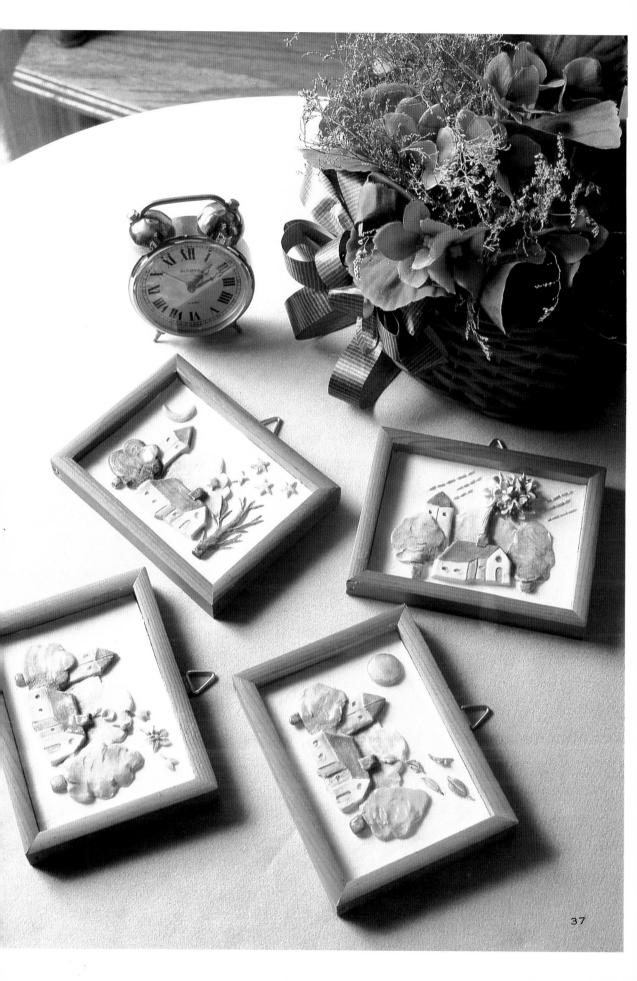

四季的扁額 P36 製作

♥材料和道具

粘土 150 克，四角扁額（10公分×12公分），麵棍、剪刀，粘土刀，粘土椎子，粘土杓子。

♥作品特色

圖畫扁額像是一個小的夢境之國。隨著美麗的景色或是季節的變化，裝載著日常生活中的素材等不同的內容或是表現技巧，色感的處理，可以變化出千種風貌。

春夏秋冬各季節的特徵，若以自己的眼光設計的話，即使是相同的主題，也會有與眾不同的氣氛。

♥彩色特徵

上面的圖畫，使其鮮明地顯現出來，全部統一用黃色，將各季節的形象用具有特徵的色彩來表現。

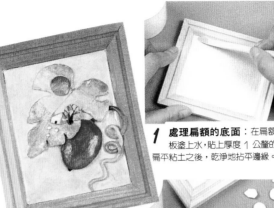

▲以秋天做為素材的果實扁額。紅紅熟透的果實令人喜愛。尾端分開的一片大葉子，象徵著落葉的季節。充滿圓形的大圓月使人聯想到8月中秋。

1 處理扁額的底面：在扁額的底板塗上水，貼上厚度 1 公釐的薄薄扁平粘土之後，乾淨地抬平邊緣。

2 貼上果實和藤蔓：把令人的果實揉捏得厚厚地貼上去的粘土加入波浪，並扭得圓圓地製蔓。

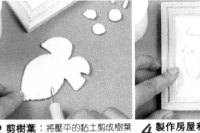

3 剪樹葉：將壓平的粘土剪成樹葉的模樣之後，中間用粘土椎子剜得尖尖地，顯出落葉的感覺。

4 製作房屋和圓月：葉片的劃出葉脈，以其為中心製作房圓月貼在兩側。

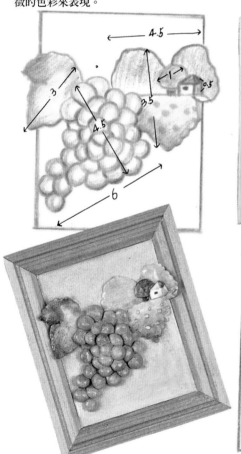

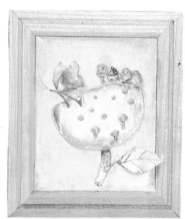

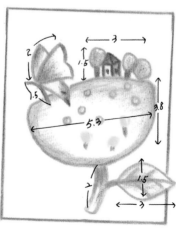

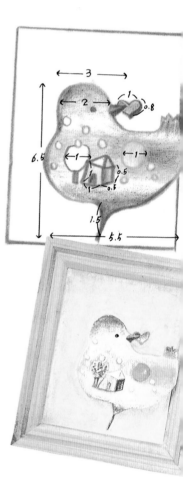

38

屋的圖畫扁額

P37 製作

材料和道具：

土五百克½個，，四角扁額（11.5公
8.5 公分），麵棍、剪刀，粘土刀，粘
子，粘土杓子。

作品特徵

額的製作方法比較簡單，作品的製作
也較短，容易使初學者有興趣。使用
扁額做裝飾時，雖然用各種不同的素
思作品的內容也不錯，但是如果以一
題做不同的設計的話，產生統一感和
感更具效果性。

此做爲素材的四個圖畫扁額，其圖畫
的房屋，和雲、樹木完全一樣，只有
的風景，隨著季節稍爲有所變化產生
不同的感覺爲其構想。

彩色特徵：

部統一用白色，雲用灰色，屋頂用紅
褐色混合漆，不要塗得太深。剩下的
，隨著季節予以變化。

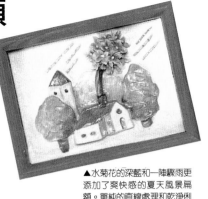

▲水菊花的深藍和一陣驟雨更
添加了爽快感的夏天風景扁
額。單純的直線處理和乾淨俐
落爲其要點。上色時，顯現淸
涼感，單調地表現。

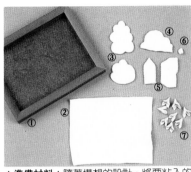

▲準備材料：隨著構想的設計，將要粘入的
圖形預先準備好之後，照順序貼上。①四角
扁額②底面③樹木④雲⑤房屋⑥煙囪⑦水菊
花。

1 在底面貼上粘土：將壓薄
的粘土裁成符合扁額的大小之
後，在扁額的底板和粘土裡面全都
擦水粘上去。

2 用雲設定構圖：剪下雲，粘
貼在扁額中間，抓住整體構
圖。

3 貼樹木和房屋：以雲爲中
心將樹木和房屋，煙囪貼上
去。用杓子的後端在房子上細細地
畫上門、窗和屋頂的線條。

4 製作水菊花：把捏成圓形
的粘土一邊做成尖尖的角，用
剪刀分成四等分之後，用道具像是
剖開一樣，把葉子一片一片弄開。

5 貼上水菊花：製作細小的
水菊花10到15個左右，討
人喜歡地貼上去。另外也製作大朵
的貼上去。

6 表現驟雨：在接近水菊花的
兩旁，貼上三四條粘土，用杓
子後端壓住中間，產生驟雨的感
覺。

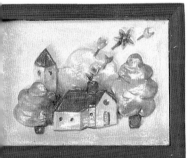

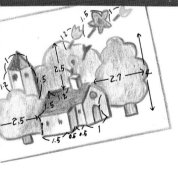

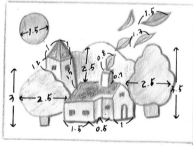

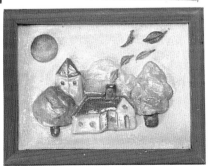

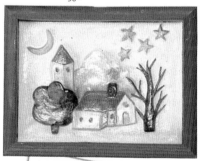

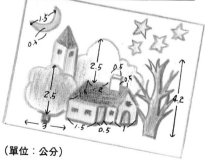

（單位：公分）

39

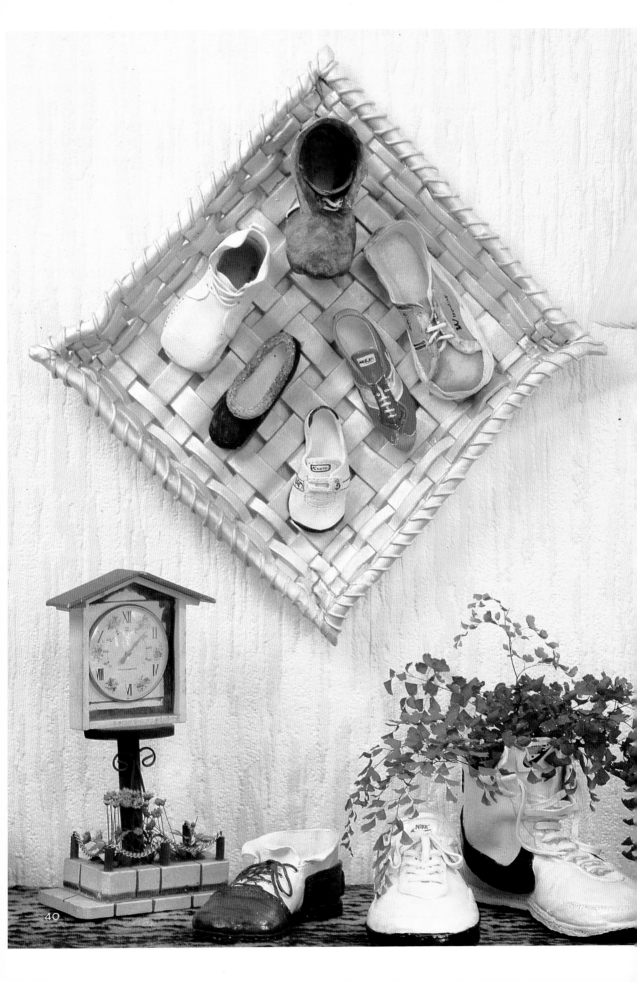

圭子扁額

料和道具

：(鞋子：五百克 4／2 個籃子：五百
┐)、麵棍、剪刀、接著劑（黏膠）、
刀、粘土椎子、粘土杓子。

品特徵

┐乃是隨著穿著的用途或大小，而有
各樣不同的設計，能夠表現出的有趣
從光滑平整的紳士鞋，聯想到鄉下
ﾏ皮鞋、破舊的軍鞋、以至於色彩和
模樣全然不同的各種運動鞋，透過鞋
┐地懷現出生活的面貌。
┐可以做爲一個一個的裝飾品，收集
縮小的鞋子用粘膠貼在籃子或軟木板
┐等上面，掛在牆上的話就成了迷人
飾小品了。
┐著設計圖，將腳底、鞋後跟兒、前頰、
┐、腳踝部分等，分別剪好照順序製作
┐果敢地省略或誇裝實際的物品。具
┐地顯現出特有的模樣。

色要點

┐鞋子的設計適當地予以變化。顯出
┐本身的色彩，只有在前頰或鞋帶、側
┐色。另有加強特色的方法，即全部以
彡輕快地塗上，部分割上線條等。
┐實到市場中，若記載有（mark）標誌
號或尺寸，更能顯出與實物相同的氣

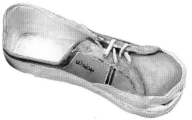

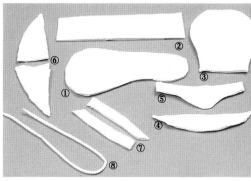

▶**剪裁鞋子**：設計圖決定好的話，將所需的部分，
符合尺寸預先剪裁之後，在要貼上去的位置塗上
水，並照順序粘接，貼上去。①腳底②後腳跟兒③
前頰④鞋尖⑤腳後跟⑥側頰⑦線條⑧鞋帶

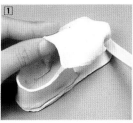
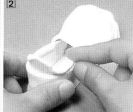
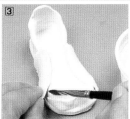

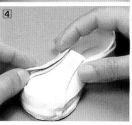
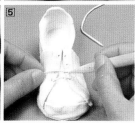

❶**在腳底粘上後跟和鞋尖**：在
腳底貼上腳後跟，鞋尖加入皺
折並呈立體地粘上去。❷**粘上
鞋尖和腳後跟**：在腳底和前頰
交接處加上鞋尖，把腳後跟連
接在腳踝上。❸**貼上側頰**：將
兩張側頰沾水，貼在前頰左右
兩側。❹**再加一層線條**：在兩
側頰上再加一層斜線後鑽洞。
❺**繫鞋帶**：繫上細的鞋帶。

❤製作籃子

　　籃底分別將裁成經線、緯線各 7 條，寬
2 公分、長 30 公分的粘土相互交叉對編，
側面準備 12 條 1 公分×30 公分的粘土。
　　因爲不利用模型編織的關係，所以側面

比底面編織得更茂密，在乾掉以前抓定設
立的模樣。在側面邊緣環繞著裁成寬 3 公
分、長 30 公分的斜線，處理四周圍，再用
揉得像線一般十分細的粘土纏繞上去，顯
出一層籃子的感覺。

明

雕刻籃子

材料和道具

褐色粘土五百克 3 個，白色粘土五百克 2
┐圓桶形垃圾筒（直徑 20 公分、高 30
┐左右）花邊布、印花紋的道具、結繩、
┐蓋子、麵棍、粘土刀、粘土椎子、粘土

❤製作

①把圓桶形的垃圾筒翻過來放，全部覆蓋一
層保護膜。
②先從底面開始編，把褐色粘土壓薄，切成
寬 2 公分、長 28 公分、長長的 8 條之後，
放在垃圾筒底面上，用十字的方式交叉，像
編籃子一樣編織。
③在底面連接側面的部分，最下方夾入一條
結繩編織後，用褐色粘土製作成 2 公分寬的
帶子，粘貼 2 條在垃圾筒側面。
④底面完全乾掉之後，把壓薄的粘土切成 2
公分寬的長條，距離底面末端 8 公分的間
隔，繞 3 條橫線在側面。直線斜交以斜線
的方式排列 8 條。這樣的話，側面就分成了
平形四邊形。
⑤即將粘貼在側面各分割部分的各種雕刻。
適當地混入白色和褐色的粘土，並像編籃子

似的編織，印花紋、鑽孔等，分別以不同的
技巧，多樣化──地處理，粘貼在側面。
⑥籃身完全乾掉以前，從模型中拔出，立正
之後，用手小心地壓下去，加入波紋，自然
地表現模樣。
⑦籃身完全乾了的話，將揉成直徑約 0.5 公
分左右，細長的粘土，用麵棍輕輕地壓得厚
厚地，連接在側面各塊的位置上，像是處理
周圍一樣，壓下去粘著。
⑧籃子最上面的部分，將白色粘土切成 4 公
分寬，薄薄的長條，把兩端各向裡面摺入 0.
5 公分，環繞粘在籃子上面周圍，處理斜面。
⑨最後，手把是用褐色粘土揉成細細長長
地，直徑約 1 公分左右，用 1.5 公分寬的白
色粘土帶子纏繞之後，製作兩個直徑成 6 公
分的圈環，粘在籃子的兩側便完成了。

卡片扁額

♥材料和道具

粘土若干、扁額、麵棍、粘土刀、粘土椎子、粘土杓子。

♥作品特徵

喜愛卡片扁額，其縮小的妙味。小卡片在適當大小的空間裡，像是素描般抓住容易掠過的生活片斷，編織成多樣化的故事。親切的素材、伶俐的設計、洋溢著才華和智慧的表現，以及賦予生動真實感的生活訊息等，給日常生活當中灌輸不少的生氣和活力。

黃色、粉紅色、天藍色、翠綠色等淡彩色臘筆的扁額設計，以色彩多樣化，和一系列製作的樂趣，一同獻給您。

對於親近的人，其生日或結婚、畢業、入學、情人節等日子，以設計符合當天氣氛的卡片扁額，代替祝賀的心情的話，不是更爲與眾不同的禮物嗎？

在小小的空間裡，裝滿一顆真誠，收到祝賀訊息的人，其心情更加快樂。

♥彩色特徵

隨著扁額設計和底色，隨時用協調的色彩賦予變化。與其用各種顏色，不如用一兩種分明的色彩加強特色是其要領。

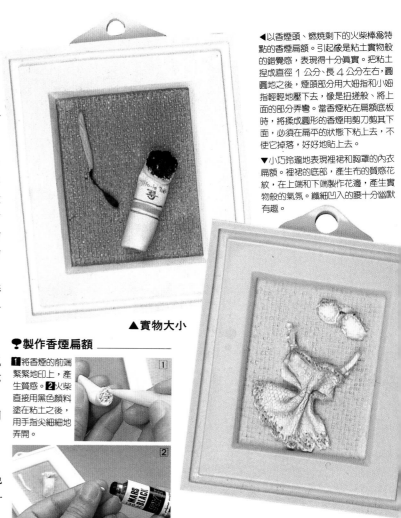

◀以香煙頭、燃燒剩下的火柴棒爲特點的香煙扁額。引起像是粘土實物般的錯覺感，表現得十分真實。把粘土捏成直徑 1 公分、長 4 公分左右，圓圓地之後，煙頭部分用大姆指和小姆指輕輕地壓下去，像是扭搓般、將上面的部分弄彎。當香煙粘在扁額底板時，將揉成圓形的香煙用剪刀剪其下面，必須在扁平的狀態下粘上去，不使它掉落，好好地貼上去。

▼小巧玲瓏地表現裡裙和胸罩的內衣扁額。裡裙的底部，產生布的質感花紋，在上端和下端製作花邊，產生實物般的氣氛。纖細凹入的腰十分幽默有趣。

▲實物大小

♥製作香煙扁額

1 將香煙的前端緊緊地印上，產生質感。**2** 火柴直接用黑色顏料塗在粘土之後，用手指尖細細地弄開。

市場情報　扁額　　♥用各種的樣版散發出作品風味的各種扁額

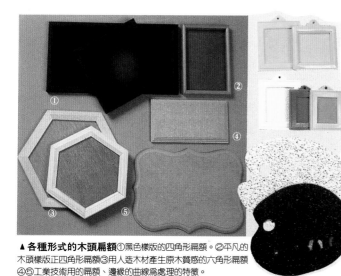

▲**各種形式的木頭扁額** ①黑色樣版的四角形扁額。②平凡的木頭樣版正四角形扁額③用人造木材產生原木質感的六角形扁額④⑤工業技術用的扁額、邊緣的曲線爲處理的特徵。

◀**卡片扁額** 淡彩色臘筆多樣化的色彩是其特徵。大小有大中小，價格6佰元到1千元左右。

◀**調色板模樣的扁額** 小巧玲瓏的模樣和獨特的質感爲其魅力。每一個一千五百元。

扁額的種類和其他的紙粘土材料相同，在漢城的情況，江南車站地下商家、班浦的購物城、南大門地下商家等到密集於這些地方的專門材料商那裡去的話，可以以批發價格便宜地購入。

■**卡片扁額**

小的卡片或相當於便條紙大小的扁額，材質是大理石。樣版的色彩也有黃色、粉紅色、白色、天藍色、翠綠色等，用淡彩色臘筆多樣化地顯現出來。

■**木頭扁額**

大小和模樣多樣化，擁有許多的種類。模樣有各種正四角形（正方形）、（長方形）、六角形、八角形、圓形等，大小從最小的開始到大形的扁額，各有差別。材質也有用原木或人造木材等做的，十分多樣。價格在五百元到一千五百元間。

■**工業技術用的扁額**

被用做工業技術的扁額，其邊緣的處理和模樣獨特，也可應用於紙粘土上。隨其大小約一千元到三千元左右不等，可以購買得到。

■**調色板模樣的扁額**

用黑白兩種種類的大理石材質，可以構成有趣的壁飾小品。每一個一千五百元。

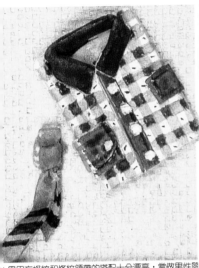

▲男用方格紋和條紋領帶的搭配十分漂亮，當做男性朋友的生日禮物，製作看看，如何呢！

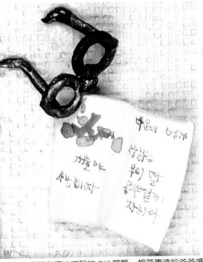

▲書和眼鏡有趣地搭配的卡片屏額，想要傳達給爸爸媽媽的心聲，試著寫在筆記本上表現出來。

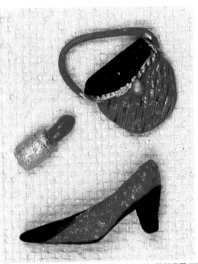

▲手提包、高跟鞋和紅色的口紅，是少女們所憧憬的對象。黑色和紅色、金色的搭配是強烈而華麗的。

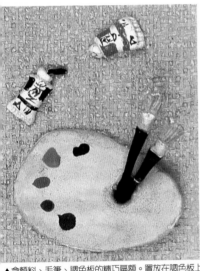

▲含顏料、毛筆、調色板的精巧屏額。置放在調色板上的毛筆，和像是擠顏料般的表現，使其富有真實感。

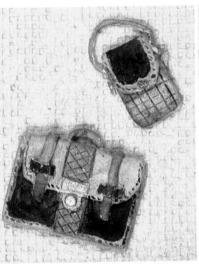

▲盛裝著學生們的歡喜悲哀的書包和鞋子口袋。讓我們將多樣化素材的校園故事，獨具才華地編織。

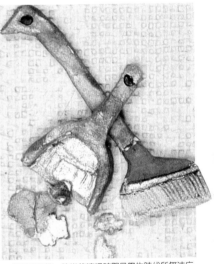

▲掃把和箕畚，快樂的清掃時間是學生時代所無法忘懷的回憶。垃圾和灰塵用淡（pale）的顏料處理。

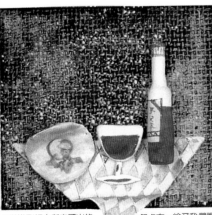

▲從模型板中所突顯出的覺上的變化，在底部將顏料其特點。　餐桌布，給予我們視漆得高低不平的樣子，是

▲將信封套咬在嘴上的表現，是十分抽象化的。讓我們用大膽的觸感，愉快地欣賞省略和誇裝的妙味。

43

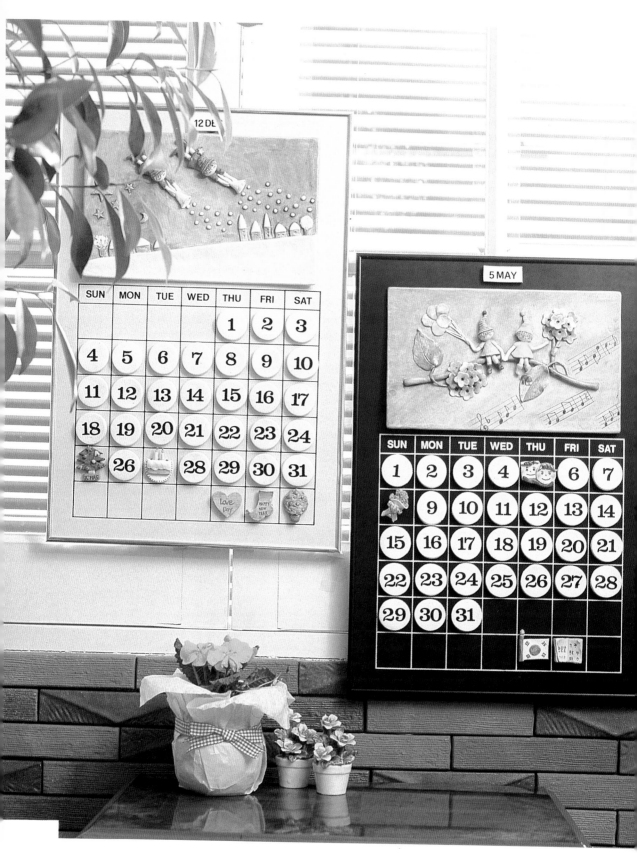

44

萬年曆

材料和道具

占土四百克，用鐵製的月曆板（36公分×52公分），長方形薄木板（28公分×⋯·5公分），磁鐵、麵棍、剪刀、印花道⋯，粘土刀、粘土椎子、粘土杓子。

作品特徵

用粘土製作的月曆，其季節、日期和星⋯，隨時可以變幻貼上去。不只是半永久⋯的，也夾帶著直接更換日期的樂趣，並⋯提供預先檢查當月行事的機會，有助於⋯計生活上的點點滴滴。而且符合所有家⋯的與趣、嗜好和氣氛所設計的月曆，掛⋯客廳、餐廳、小孩房間的某一處，做為⋯有自己家中才有的，個性化的室內裝⋯。

製作的要領和粘在冷藏庫（冰箱上）的⋯鐵一樣，在畫好圖畫和數字的粘土後⋯，掛上磁鐵，粘在月曆板上就可以了。⋯找鐵製的板子，直接在上面漆色或畫線⋯作月曆板也很好，如果利用販賣的材料⋯較為方便。

月和數字板用壓成0·8公厚的黏土，準⋯好所需的大小和個數之後，用黑色樹脂⋯料，漂亮地抒寫文字。

♥彩色特徵

投入細心的注意力，使之一眼即可探知富於變化的季節感，在春天用黃色和朱紅、粉紅色來表現萬物的復酥，其奢華和柔和。夏天用綠色和藍色調和，使之產生清淡而生動的氣氛。秋天因為是落葉的季節，用黃色、朱紅色、褐色調和成金黃色的感覺來表現，在冬天用象徵白雪的青紫色和青灰色系列顯現出灰色的心情。

▲▲輕輕吹來的草葉；花和蝴蝶，採集蜂蜜的花精靈等，用平淡的觸感，所描寫的春天氣氛的月曆。
▲掉下的落葉和旋風，及染紅的果實散發金黃色意境的冬天氣氛的月曆。

▶星期直接寫在月曆板上，只製作月份和日期的板子，隨時更換粘貼。月裁成5公分×2公分的長方形，日期裁成直徑4公分的圓，寫上文字之後，後面粘上磁鐵。

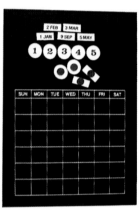

▶▶在生日、結婚紀念日、父親節、聖誕節、公休日等，特別的日子上，另外製作符合美麗且小巧玲瓏的體形狀貼上去，使其特別顯眼。

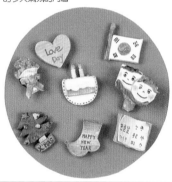

製作五月份的月曆

附在薄木板上：將壓薄的⋯在薄木板上。這時在毛筆上沾⋯是其製作要領。

2 粘上大樹枝：將粘土捏成直徑0·5公分，長25公分的圓條，在中間製造波形狀粘貼上去。

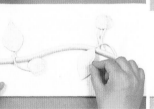

3 粘上樹葉和旁邊的樹枝：製作兩片樹葉貼上，連結在旁邊樹枝上。在樹枝末端用厚厚的粘上，固定花的位置。

4 印出花瓣：把粘土壓薄之後，用印花的道具，印20張左右的花瓣取出來。

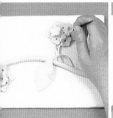

花朵：將準備好的花瓣一層層⋯產生立體感之後，用筆心後⋯同。

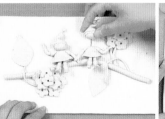

6 製作小娃娃貼上：製作攜手坐在樹枝模樣的小娃娃，貼上去。（娃娃製作法參照P47）

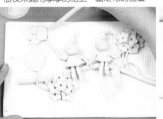

7 粘上汽球：把一些粘土壓成扁圓形，製作幾個汽球之後，粘聚在左側上方部分，並連結汽球線。

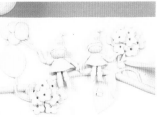

8 貼上房屋，樹枝便完成：剪下小小的房子貼在樹葉當中，最後把最上面的細樹枝貼上便完成了。

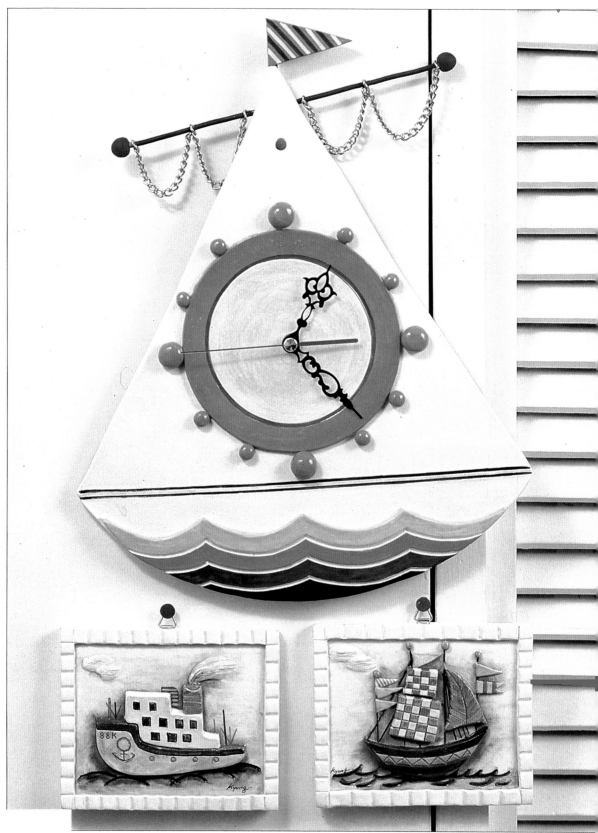

船形的時鐘

料和道具

五百克 2 個,時鐘配件,粗鐵絲、鏈子、
粘土刀、粘土椎子、粘土杓子。

品特徵

地活用鏈子,鐵絲等材料,把數字板設
舵的模樣,別具構思的時鐘。因為用粘
做為鐘板,故必須比平時壓得均勻而厚
要使板子產生裂痕,也不使模樣弄皺。

色特徵

色和藍色兩種色彩精巧地處理,清爽地
來。船舵模樣的數字用天藍色塗、數字
圓形面用白色的顏料漆,水波花紋用淺
天藍色、藍色、深藍色照順序塗上。
用斜線方式在天藍色底面,畫上白色和
條紋,繞上鏈子的鐵絲和水波花紋上面
線用深青色塗。底面用白色塗,乾了之
上噴漆。

本:在 0.8 公分
土上,裁製圓錐形
作時鐘的鐘板。

2 劃水波花紋:對準鐘板
下面圓形的部分,剪裁水
波花紋的板子,劃下明顯的三
條水波線條。

字板和水波花
內側 2 公分上劃
孔,直徑 15 公
和水波花紋。

4 表示時鐘的數字:分
別捏成像珍珠般 4 個直徑
2 公分、8 個直徑 1 公分的粘
土,像圖片所示一樣貼在數字
板底側。

件:掛上旗幟、
鐵絲和時鐘配件。

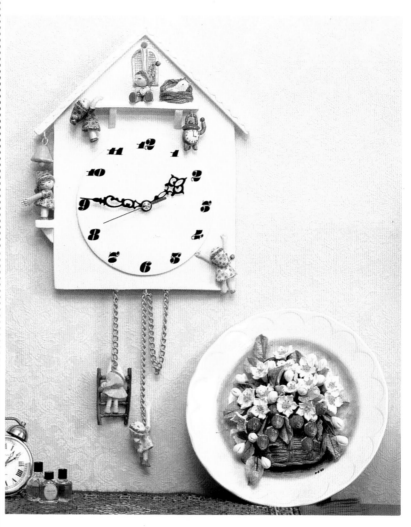

房屋模樣的時鐘

♥材料和道具

粘土五百克 3 個、時鐘配件、金屬鏈、
鐵絲、麵棍、剪刀、粘土刀、粘土椎子、
粘土杓子。

♥作品特徵

以一系列小矮人裝飾的時鐘。用粘土本
身製作房屋模樣的時鐘板子。每一個小娃
娃的表情和動作,都裝載著不同的故事。

♥彩色特徵

底面用白色的廣告顏料,美麗地漆上,
小娃娃們分別用不同的色彩,漂亮地塗上
衣服和鞋子之後,劃上水滴花紋。

♥製作

①把粘土壓成 1 公分厚之後,切成橫 20 公
分,直 30 公分的房屋模樣,製成時鐘的鐘
板。
②在鐘板當中加貼直徑 10 公分的圓,製作

數字板,並貼上屋頂和擱置板。
③製作各種動作的小娃娃,固定在各個位
置上,並製作巢穴中的雞和時鐘。
④鐘板全部建構完畢的話,上色並劃好數
字之後,掛上時針和配件便完成了。

♥製作小娃娃

①製作臉和頭髮:在臉上黏貼
頭髮,並用椎子表現出頭髮的
波紋。②製作帽子:將正三角
形粘土,製作成高帽子的模樣
戴上去。③捏製身體:揉成圓
錐形,並將下方刻圓。④製作
手臂和腿:將黏土捏成細長的
樣子表現出手指,粘上衣袖之
後,製作腳。⑤裝配:在身體
上粘手臂、腿。在臉上夾進鐵
絲使之連結於身上。

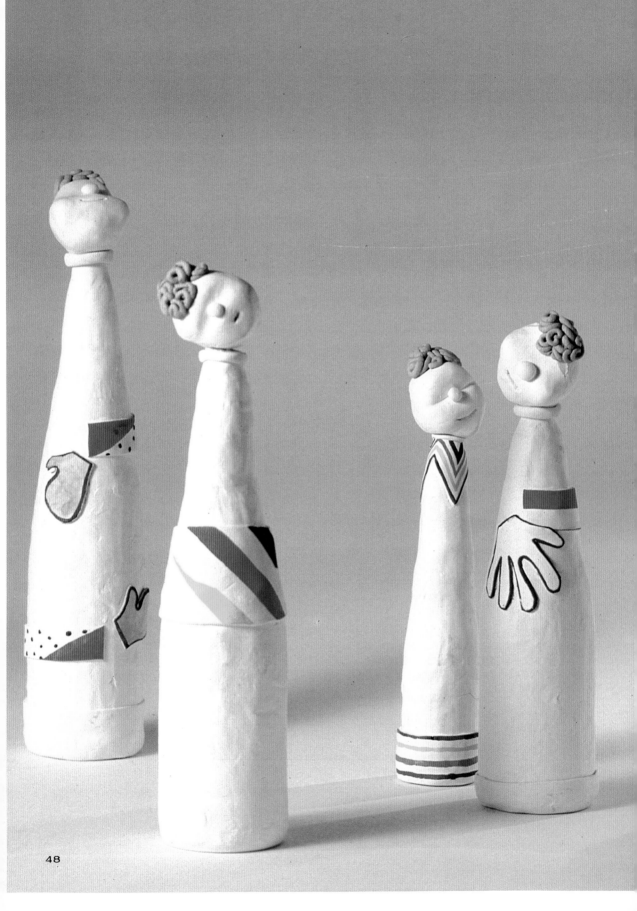

小孩子們的房間小品

童話裡的子孩們，
有夢想有歡笑、有故事，
孩子們的世界，
也給了大人不少安慰。
眞實感、果敢的省略、誇張的表現，
所調和而成的
小孩子們房間的小品。
在無暇淸澈當中，
童心成長了。
讓我們脫離固定的模型，
以冒險和試探，
拓展孩子們的眼光。

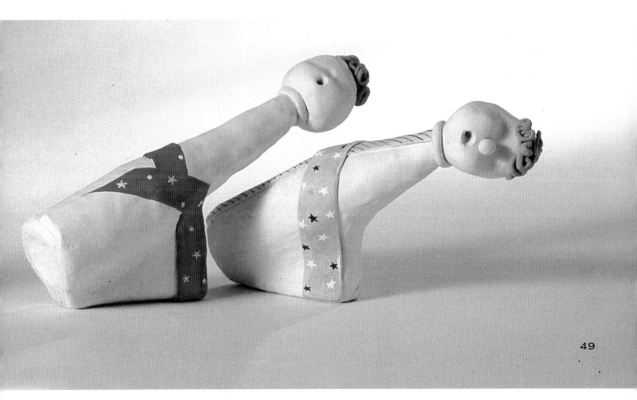

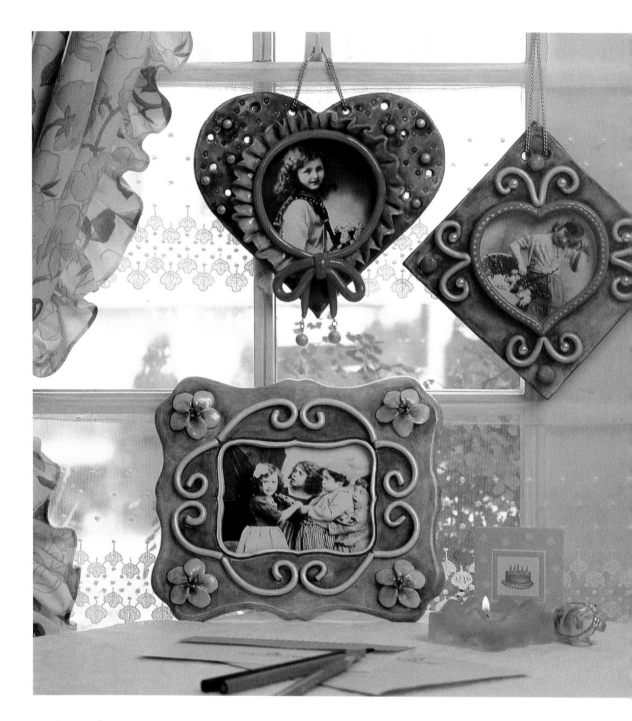

有創意的

裝飾小品

裝飾孩子們房間，隨著性別、年齡、成長的速度，需要有適當的變化。與其單調的釘在模子上，不如洋溢著活氣和生動的新鮮感才是上品。讓我們有韻律感且可愛的紙黏土小品，編織一個鮮豔而明朗的夢的世界。

"

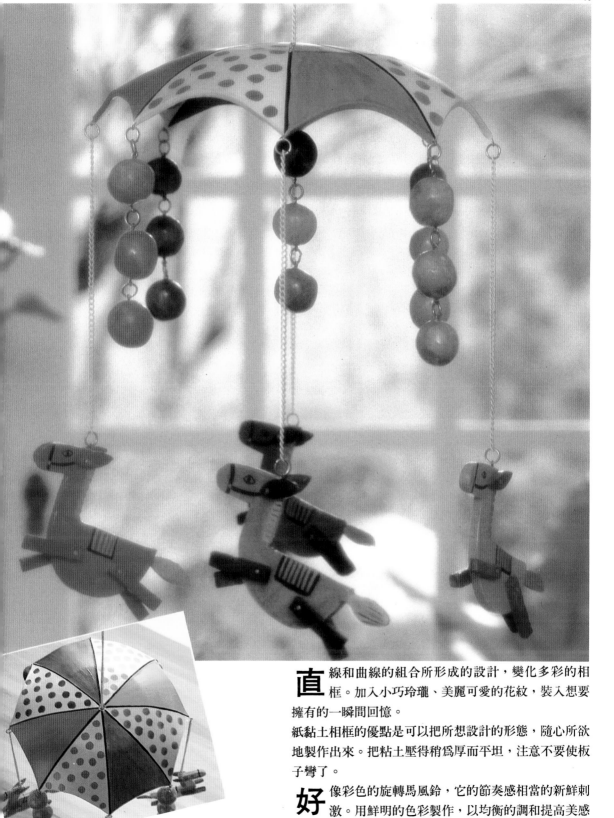

直線和曲線的組合所形成的設計,變化多彩的相框。加入小巧玲瓏、美麗可愛的花紋,裝入想要擁有的一瞬間回憶。

紙黏土相框的優點是可以把所想設計的形態,隨心所欲地製作出來。把粘土壓得稍為厚而平坦,注意不要使板子彎了。

好像彩色的旋轉馬風鈴,它的節奏感相當的新鮮刺激。用鮮明的色彩製作,以均衡的調和提高美感是其特色。每當風吹的時候,就會稍為搖搖晃晃……孩子們無論何時就像乘坐旋轉木馬般,沉浸在快樂當中。

心形相框 P50製作

♥材料和道具

粘土250克、環圈、鏈子、杯子（直徑9公分左右）、原子筆、麵棍、花邊刀、剪刀、粘土刀、粘土椎子、粘土杓子。

♥作品特徵

夾放著可愛的小孩相片，裝飾起來夠味兒的相框。把模型處理為心形的模樣、強調少女的及可愛的感覺。

要做花邊的黏土必須要壓得薄而均勻，皺折要抓好，折紋的部分不要產生裂痕。而且將粘土揉捏成像繩子般長的時候，將所需模樣的粘土適當地撕下，用手均勻地施力，滾動，並細長地增加，才可以製作出粗細均勻的繩子來。

用黏土製作精品時，要能易於表現出所希望的模樣或花紋，其要領是適當地活用四周圍的生活小品。在心形板中間鑽個圓圈時，利用杯子。表現水滴花紋時，用原子筆前端輕輕地壓下去，使得作業更為容易。

♥彩色特點

心形板用紫色，像散開一般，濃淡有致，塗得薄薄地，水滴花紋輪流用粉紅色和藍色塗。在花邊上漆上顏料，只有在皺摺多的部分，加漆上紫色。圓圈圈和緞帶用深粉紅色塗，加強特色。

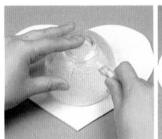

1 製作心形板：把黏土壓成0.5公分厚，切成心形模樣之後，把直徑9公分左右的杯子翻過來放著，壓下去顯現出圓形。

2 在必形板上添加花紋：用椎子鑽孔之後，用原子筆前端壓下去印出水滴花紋，把揉成珍珠樣般的粘土，到處粘貼產生花紋。

3 粘上花邊：把裁成2公分×45公分用花邊刀在一方刻出花紋的粘土，抓好皺粘在圓形周圍，處理花邊。

4 粘上緞帶：把直徑0.5公分右，揉成長長的粘土，像曲線條般著粘貼在附有花邊的上面。下面的部製作緞帶貼上去。

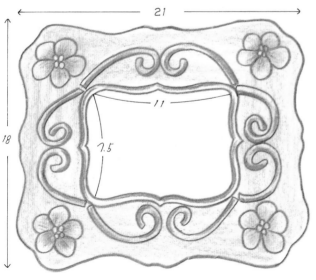

▲霽在邊緣加上曲折美的長方形相框

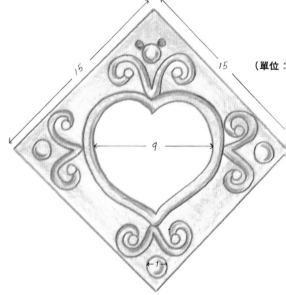

▲菱形相框

聲旋轉馬風鈴 P.51 製作

材料和道具
粘土五百克3個、環圈、鏈子、圓形瓢、鐵絲、鉗子、麵棍、剪刀、粘土刀、土椎子。

作品特徵
在雨傘模樣的八角頂的四個角上，用鏈長長地連接上馬，其餘的四個角上，粘揉成像湯圓般圓圓的黏土，用環圈使它結起來的旋轉馬（風鈴）繫掛在窗邊的，每當風吹時，旋轉木馬就像在轉一樣，為的轉動，引領孩子們進入童話之國。

連結在風鈴的馬，要製作得有木馬的感覺是其特色。把粘土壓得平坦而厚重，另外各自裁好馬的身體、耳朵、腿、尾巴之後，沾水並像裝配般連結上去。懸掛在屋頂時，因為裡外都可看見，所以裡外都一樣要製作。

一旦傘頂、馬、珍珠分別製作好，完全乾了之後，在傘頂末端輪流連結上馬和珍珠，一面調節鏈子的長度，必須要全部都抓得均衡。

♥彩色特徵
全部用孩子們所喜歡的（紅、黃、藍三色）原色輕快地塗擦。傘頂每空一格漆上紅、黃、藍、淺綠色。在空格上用和旁邊格子相同的顏色，劃上水滴花紋。每一格和每一格之間的界線，明顯地劃上黑線，傘頂的內外都一樣上色。馬和珍珠也都分別塗上紅、黃、藍、淺綠色，並劃上馬的眼睛、馬鞍、疆繩、用金色的顏料加強特色。

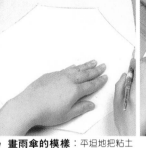

1 畫雨傘的模樣：平坦地把粘土取雨傘模樣的樣本，用粘土椎子劃鮮明的線，照著線剪下來。

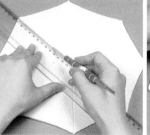

2 劃線：在裁好的雨傘模樣上面，將其前後相對的頂點所連結起來的對角線，拿尺對準月粘土椎子明顯地劃上線。

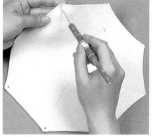

3 鑽孔：在8個頂點和中間用粘土椎子鑽孔，使其可以連結鏈子的程度。8個頂點的孔稍為鑽小一點，中間的孔稍為鑽得大一點。

4 戴上瓢，固定模樣：把瓢翻過來放，戴上鑽孔的雨傘模樣的粘土之後，用手壓下去，自然地抓弄彎曲的模樣。

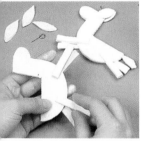

5 製作馬：在壓成0.5公分厚的粘土上，分別剪成馬的身體、耳朵、尾巴、眼的樣本，像裝配般連結起來，頸的部分夾進環節。

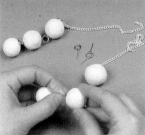

6 連結珍珠：把揉成像珍珠般圓圓的粘土，每三個用環節連結起來，在最上面的環節，連結上長長的鏈子，環節沾水夾進去。

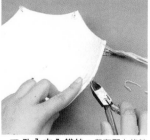

7 孔內夾入鐵絲：戴在瓢上的粘土全部乾了的話，拔出來，在孔內夾入鐵絲製作環節，使其可以連結木馬和珍珠。

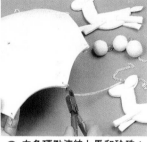

8 在各頂點連結上馬和珍珠：馬和珍珠完全乾了之後，在頂點的環節上，輪流連結上馬和珍珠，中間的孔只夾入珍珠便完成了。

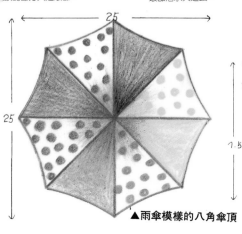

▲雨傘模樣的八角傘頂

耳朵
尾巴
身體

（單位：公分）
前腿
後腿

▲木馬模型的馬

54

糖果盒

材料和道具

粘土五百克 11／2 個，花邊布、碎布及巾、麵棍、剪刀、粘土刀、粘土杓子。

作品特徵

　　在粘土上印上花邊的花紋，顯出少的氣氛，畫上小巧玲瓏的紅蘿蔔、櫻桃、子、辣椒等親近的水果或蔬菜。花邊紋須在粘土潮溼的狀態下印，花紋才會鮮地產生出來。利用花邊布也好或者，利每一個家中幾乎有的一兩個用手編織的邊墊布也不錯。

和包裝紙插筒一起漂亮地掛在牆壁上，管著髮夾、或手鐲、項鍊等，若在須要時候，可以拿出來用。

彩色特徵

底面用粘土本身的色彩照樣顯現出來，上小孩子們所喜歡的花紋，用細的毛筆其畫得小而美麗可愛是其特色。只有在強調緞帶、斜紋的部分時，用和花紋協的單一顏色乾淨地處理。

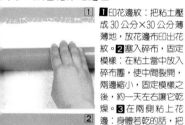

[1] **1**印花邊紋：把粘土壓成 30 公分×30 公分薄薄地，放花邊布印出花紋。**2**塞入碎布，固定模樣：在粘土當中放入碎布團，使中間裂開，兩邊縮小，固定模樣之後，約一天左右讓它乾燥。**3**在兩側粘上花邊：身體若乾的話，把粘土裁成 2 張四邊 10 公分的大小，在兩側掛上花邊。**4**加斜紋：把粘土切成長長地 3 公分寬，每 0.5 公分添置衣縫，加貼在兩側上，使之產生斜紋的感覺。**5**掛上緞帶：最後把粘土裁成寬 3 公分、長 30 公分 2 張，在兩側花邊上，分別粘上掛緞帶便完成了。

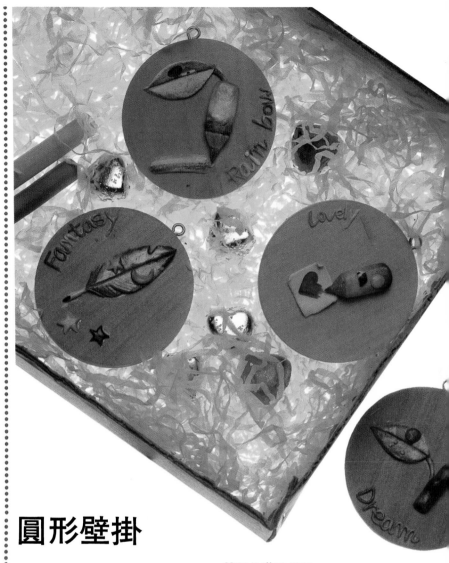

圓形壁掛

♥材料和道具

　　若干粘土，直徑 8 公分的圓形扁額、剪刀、粘土刀、粘土錐子。

♥作品特徵

　　利用做大作品所剩下來少許的粘土，隨時在圓形木板上貼上漂亮的圖案。簡單地設計，顯現出童話故事或美麗的圖畫明信片中的圖案，如果用粘土表現出來的話，便可以感覺到別有趣味。

　　具有相同的主題，設計成各種不同的模樣，製作一系列的作品，為其構思。與美麗的圖案一起，給予孩子們無限的夢想，讓我們試著用彩虹的色彩，裝滿這些美麗的單語。

　　把揉成圓圓的鉛筆，筆尖部分用剪刀剪，於扁平的狀態下粘於木板上是其要領。

♥彩色特徵

　　用彩色臘筆的彩虹色澤，富情感地表現出浪漫、而且可愛美麗的感覺。色彩和色彩連結的部分，沒有明顯的界線、自然地塗漆成柔和散開的感覺。

♥製作夢的壁掛

1把壓好的粘土，切成小小的葉片模樣，貼在扁額的一方之後，連結上短短的樹枝。

2將少許粘土揉成厚厚地，製成鉛筆模樣之後，粘在樹枝旁邊產生線條的感覺。

3葉子的中間畫上葉脈，剪下小小的房子和樹木貼在上面。

4把粘土捲得十分細長，在扁額底部，製作所謂 Dream 的文字。

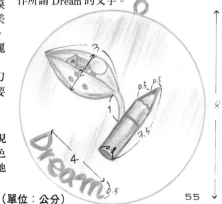

（單位：公分）

其他花紋的垃圾箱

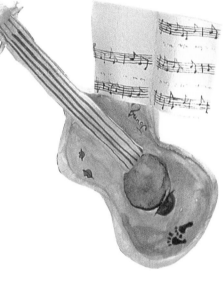

♥材料和道具

粘土五百克2／3個，用薄木板做的正方形垃圾箱、麵棍、剪刀、尺、接著劑、粘土刀、粘土椎子。

♥作品特徵

在垃圾箱表面直接漆上顏料，顯現出木頭的質感為其特徵。用少許的粘土，做重點式，簡單地設計。

把緞帶模樣的粘土，以一定的間隔距離粘在垃圾筒上面和兩邊側面的地方，表現出五線譜的感覺。在上面粘上樂譜和吉他，一下子顯現出音樂性的氣氛。

將緞帶模樣的粘土切成大小塊，不規則地貼在其餘的側面，散發年輕的感覺並表現出輕快而有活力感覺。

將剪成大大小小的圓圈，也不規則地在長方形垃圾筒，有樹紋的上面。

♥彩色特徵

在垃圾箱上直接塗上濃濃的樹脂顏（褐色螢光的）處理底面。用點的方式其他地方用淺褐色塗上，用細細的筆地畫下樂譜。

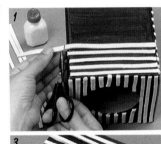

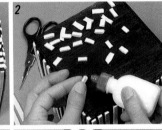

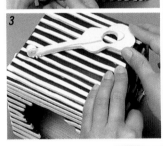

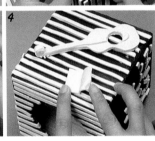

1 粘上條紋：
粘土切成0．2
厚、寬0．5公分、像子一樣，以一定的間距離粘在垃圾筒的上和兩邊側面。

2 粘上塊片：
小塊的粘土用接劑粘在其餘的側面。

3 粘上吉他：
土壓成0．2公厚，剪成2個吉他樣之後，貼在有條紋的面。

4 粘上樂譜：
土切成橫4公直3公分的樂譜，半之後，壓得稍為來似的，粘在吉他面。

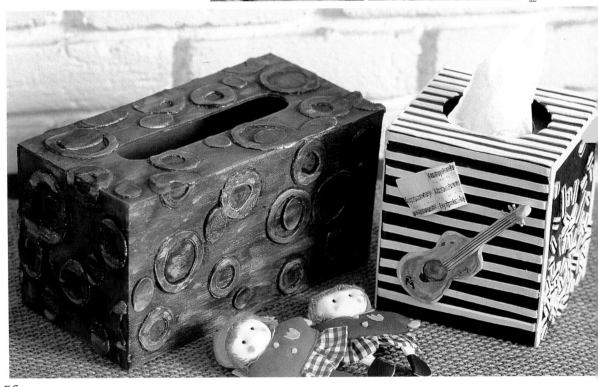

宇宙線壁燈

材料和道具

粘土五百克 3 個，螢光燈樣版，直徑 50
分的塑膠柳條簍子、玻璃紙、膠水、模
尺、麵棍、剪刀、接著劑、粘土刀、粘
鞋子、粘土杓子。

作品特徵

利用沒有用的螢光燈樣版，試著探險看
神秘的四次元世界。將原來附在天花板
的螢光燈，使它改頭換面成爲壁燈，是
一種構思。
在宇宙線樣本的半圓上，弄各種的花
紋，用各種不同的玻璃紙粘在裡面，看起
來能散發出神秘的光彩效果。
將粘土粘在柳條簍子上時，符合簍子的
輪廓裁成圓圓地，在上面中間的部分用剪
刀剪過後，用粘土杓子撫平，自然地處理
接連的部分。
剪裁以前，在潮溼的狀態下，用剪刀分
成一半之後，等乾到某種程度硬邦邦的時
候，剝成兩半。完全乾了之後，切過的面
用砂布磨修，把兩邊接粘起來。這時若有
破裂的地方，用粘土填平。

彩色特徵

以深的色彩，設計出沉重的氣氛。燈罩
全部用螢光褐色漆，部分擦上 treasure
d 乳黃色，使之和邊緣金屬的感覺互相
調和。

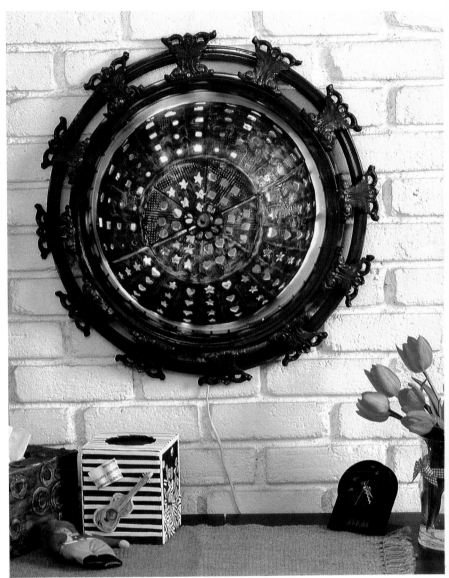

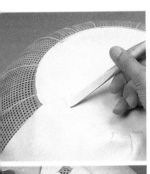

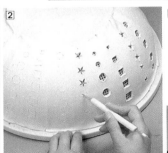

1 在柳條簍子上覆蓋粘土：將簍子翻過來放，把壓薄的粘土對準底板，剪成圓的，粘上去之後，兩側也都完全圍繞覆蓋著。**2** 挖花紋：在簍子四周圍，放模型尺，照著線畫花紋，用粘土刀挖出來。這時相同的花紋，從小的開始，漸漸變大予以大小的變化是其特點。**3** 分成一半：在粘土潮溼的狀態下，分成一半讓它乾燥。**4** 粘上玻璃紙：完全乾了之後，用砂布磨修後半圓邊緣，用接著劑使之連結起來。在內側用膠水粘上各種不同的玻璃紙。**5** 連結於螢光燈樣版：在半圓上漆顏料，乾了之後，覆蓋在螢光燈樣版上，鎖緊中心的螺絲，便完成了。

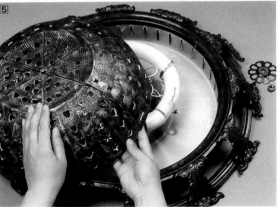

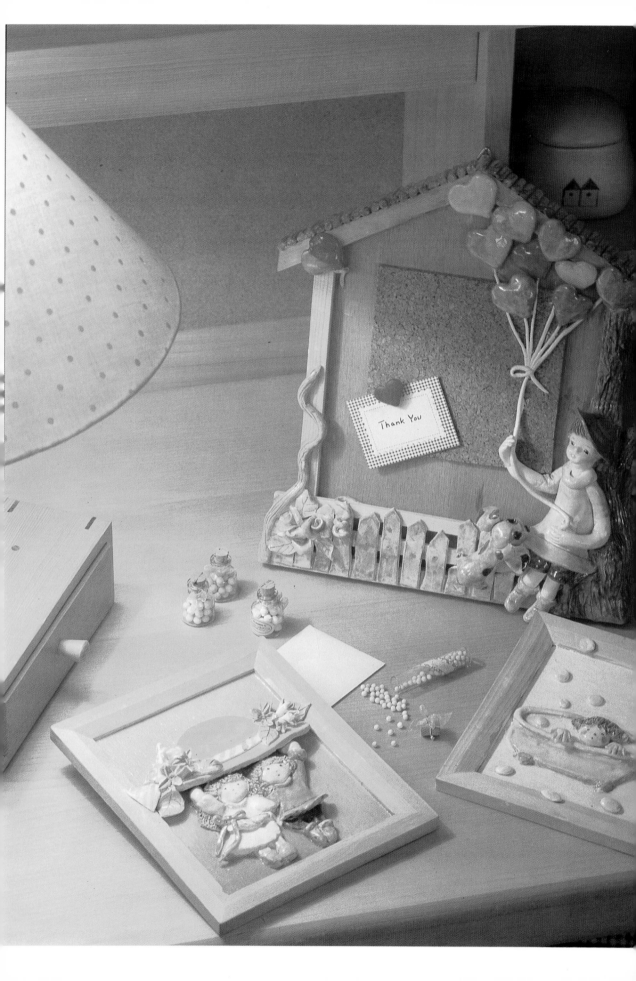

Thank You

◀製作P.60 ▼製作P.61

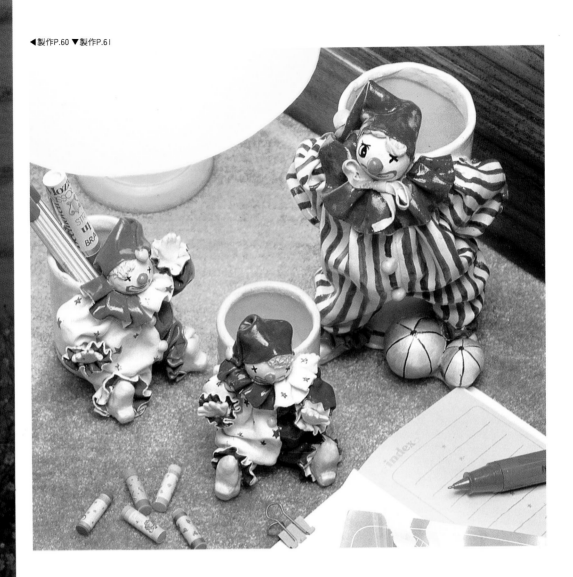

書桌上的
實用小品

孩子們的房間，同時具有睡覺、遊戲和唸書三種功能。用粘土來裝飾長時間與孩子們在一起的書桌四周，試著使其擁有親切感。

簡單的小品，自己試著做看看，也是一種創意。模仿孩子的臉孔表情或是手的模樣，應用於作品上的話，會如何呢？

將粘土壓扁或滾圓、揉捏等等，不只可以培養手的柔軟性和表現力，也能夠解除壓力，對性格發展也有幫助。和母親共同做粘土遊戲，以培育優秀的幼兒爲理想，給予孩子們的生活更爲豐盛。

99

房屋模樣的備忘板 P.58 製作

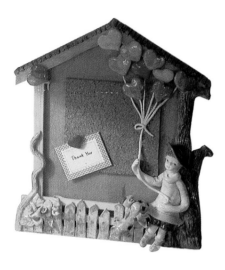

♥材料和道具
粘土五百克一個，附上軟木塞的信匣兼備忘板、麵棍、剪刀、粘土刀、粘土椎子、粘土杓子、圖釘。

♥作品特徵
在基本的備忘板上只有屋頂和籬笆、拿著汽球的少年、小狗是用粘土做，以強調其中部分的特色，爲其特徵。

孩子們的房間小品，媽媽可以和孩子一起製作，盡可能用容易、簡單的設計，製作較好。將粘土壓扁或揉圓等等不但有利於手的柔軟性和發展性格，也可能出色地顯現出有趣的玩物。

♥彩色特徵
以原木的色彩來漆，顯出自然的質感，屋頂和籬笆用褐色薄薄地漆上，只有汽球用原色漆塗，賦予活潑的生氣之後，用顏料收尾。

♥製作
■屋頂用揉成直徑約 0.5 公分左右，圓的粘土層層地粘上，表現出原木的質感。

■在信匣前面，將壓薄的粘土，切成約地 0.5 公分寬，顯出籬笆的感覺，長短不地粘貼，另一面用薔薇花裝飾。

■在右邊的柱子上，粘上厚厚的粘土，用椎子刮，顯出木頭的質感之後，製作拿汽球的少年和小狗貼上去。

■最後製作心形的汽球和汽球線，使之定在少年的手裡，便完成了。圖釘也製成和汽球一樣的心形，漂亮地漆上顏色。

信匣兼鑰匙圈的壁飾

♥材料和道具
粘土五百克一個，黑色長方形木框（40公分×25公分）、夾子、麵棍、剪刀、粘土刀、粘土椎子。

♥作品特徵
兼具信匣和鑰匙圈的多用途壁飾。吹喇叭的少年、畫上樂譜的彩虹、星星花紋和黑色木框相互協調，製造出像是看到夜空的精靈世界一般的浪漫氣氛。將彩虹弄彎成 Z 字型模樣，以曲線來處理爲其特色。和大大小小的星星花紋一起形成節奏感。

♥彩色特徵
因爲木框周圍和底面全部是黑色的緣故，所以彩虹和娃娃、口袋部分用原色彩漆上去。用孩子們所喜歡的鮮艷的色彩，製作得光亮而明朗是其特點。顏料乾了之後，漆上噴漆便完成了。

♥第一階段：製作彩虹
■將粘土壓成 0.3 公分厚，裁成長長的 4 公分寬之後，從木框左邊上面開始，製作 Z 字形態彎曲的彩虹。這時在曲線的部分，必須利用剪刀、自然地處理。

■用椎子畫五線譜，中間部分塞入夾子製成環節之後，粘上星星花紋的音符。

♥第二階段：製作口袋
■將 0.5 公分厚的粘土，切成 17 公分×15 公分的大小，在底部加入皺紋，粘在木框

（單位：公分）

之後，內側放入手巾或碎布，美麗地抓弄成口袋的形狀。

■在口袋上下圍繞著蜜麻花，掛上緞帶之後，用星星花紋裝飾。

♥第三階段：製作娃娃
■揉成圓形扁平狀的粘土，製作臉；身體和腿黏好之後，在上面穿上鞋子。

■身體穿上上衣，褲子抓弄摺紋，製作得有立體感。

■臉上粘貼頭髮，用錐子畫出頭髮波紋；戴上漏斗帽子之後，掛上星星。

■手臂另外揉得細細長長地，製成手指之後，穿上衣袖，在適當的位置上，固定形狀粘貼上去。

■最後製作笛子拿在手上。

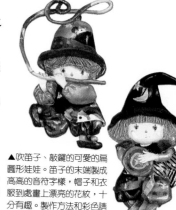

▲吹笛子、敲鑼的可愛的扁圓形娃娃。笛子的末端製成高高的音符字樣，帽子和衣服到處畫上漂亮的花紋，十分有趣。製作方法和彩色請參照壁飾的娃娃製作。

小丑的鉛筆筒 P 59 製作

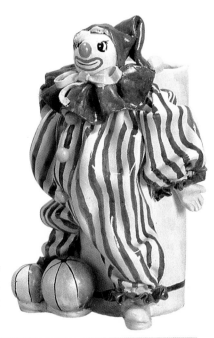

材料和道具
粘土五百克一個，塑膠水瓶及空罐頭、麵棍、剪刀、粘土刀、粘土椎子、粘杓子。

作品特徵
滑稽，像頑童似的小丑的表情，和孩子的心靈相通。利用空罐題筒或塑膠手瓶作的小丑鉛筆筒，是小孩房間內，搭配好的精巧小品，若是插上鉛筆，剪刀、子、尺等等的話，可以獲得整理學習用，甚至達到裝飾的效果。

另外製作娃娃，不要粘上去，把壓薄的土覆在空筒上面之後，粘上臉、身體、臂、腿、穿上衣服，照順序直接粘貼並

製作是其要領。

這時要注意不要使身體往前傾斜。強調肚子部分鼓鼓地或者在脚底粘上球也是為了抓住重心的一種方法。穿衣服的時候，要顯出優雅和豐盛的感覺，衣服和衣袖、領子部分抓滿摺紋，處理得有立體感。若是在臉中間製作圓圓的鼻子，加強特色的話，顯現出小丑特有的表情，更加有趣。

♥彩色特徵
只有在鉛筆筒和娃娃臉、身筒部分漆上白色；帽子、手腕、脚踝、衣領部分用深色的單一色彩，強調特點。在衣服上割條紋或星星花紋，眼睛和嘴巴割得圓圓大大的，製成淘氣的表情。

水瓶上覆蓋粘土：把粘土壓薄成1公釐厚，附在水瓶上，粘土內和水瓶表面都必須塗水才能粘得好。

2 粘上臉和頭髮：臉揉成圓圓的，直徑4公分，粘上豆粒般的鼻子之後，在下巴挖槽，夾進筒子邊緣。頭髮波紋用手揪摔表現出來。

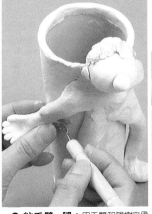

3 粘手臂、腿：用手臂和眼樹立骨架。製作脚的模樣，把腿張開樹立在桶上，兩手臂像是把筒子往後擁抱似的繞貼上去。

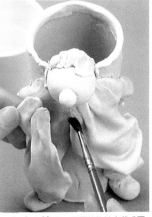

4 穿上褲子：把壓薄的粘土裁成兩張橫8公分，直15公分的大小，從胸部到腿加入豐盛的皺摺，並粘上褲子。

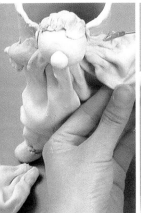

5 粘上衣袖：將粘土裁成橫6公分直8公分的兩張衣袖，在上下領先抓好皺摺之後，分別粘在兩手臂上。

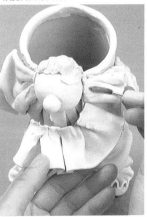

6 掛上花邊：將粘土切成長長的寬3公分，長20公分的大小，抓了皺摺之後，頸部四周和手腕、脚踝部分顯出立體感，處理花邊。

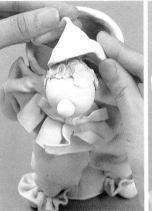

7 掛緞帶和戴帽子：在脖子上掛上像蝴蝶領帶一般的緞帶，一邊用8公分的正三角形粘土製成高帽子帶上去。

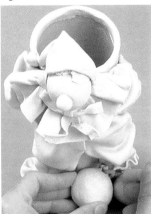

8 用球均衡固定：最後在一邊脚底下，整齊地粘上2個球做裝飾，一方面不使身體往前傾斜，抓住重心。

鑰匙圈

♥材料和道具

黑色粘土五百克1個、鐵絲圈、金屬鏈、麵棍、粘土刀、粘土椎子、粘土杓子。

♥作品特徵

用有色粘土簡單地設計成有創意的鑰匙圈。部分粘上光亮而小巧玲瓏的圖案，避免單調。

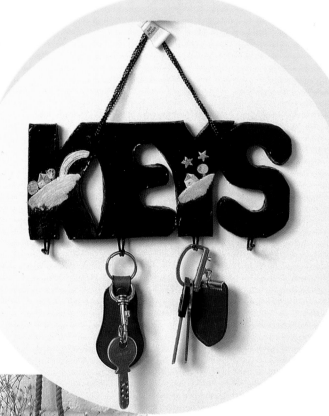

1挖出文字：在一公分厚的黑色粘土上，放上紙樣本，挖出文字。**2掛上環節**：在每一個文字底下都夾入環節。

3粘上圖案：粘上部分漂亮的圖案，以加強特色。

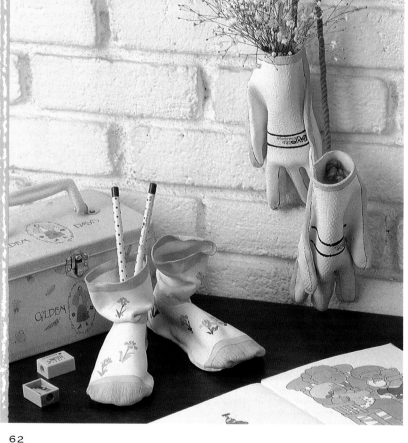

手套形壁掛

♥材料和道具

粘土五百克1個、麻、橡膠手套、結繩、粘土刀、粘土椎子、粘土杓子。

♥作品特徵

在壓薄的粘土上，放上麻顯出花紋之後，裁成比實際大小邊大1公分左右的手套樣本，擱在灌了氣的橡膠手套上抓成鼓鼓的模樣。在完全乾掉之前拔出來，前後粘起用手撫摸，製作好樣之後，如圖片所示一樣上色。

1模仿手套樣本：在壓薄的粘土上，放下手掌，留1公分左右，模仿手套樣本。**2擱在橡膠手套上**：擱在灌了氣的橡膠手套上弄成立點的模樣。**3前後粘起來**：在完全堅固以前從橡膠手套中拔出來，連同裡面，撫摸成手的模樣。

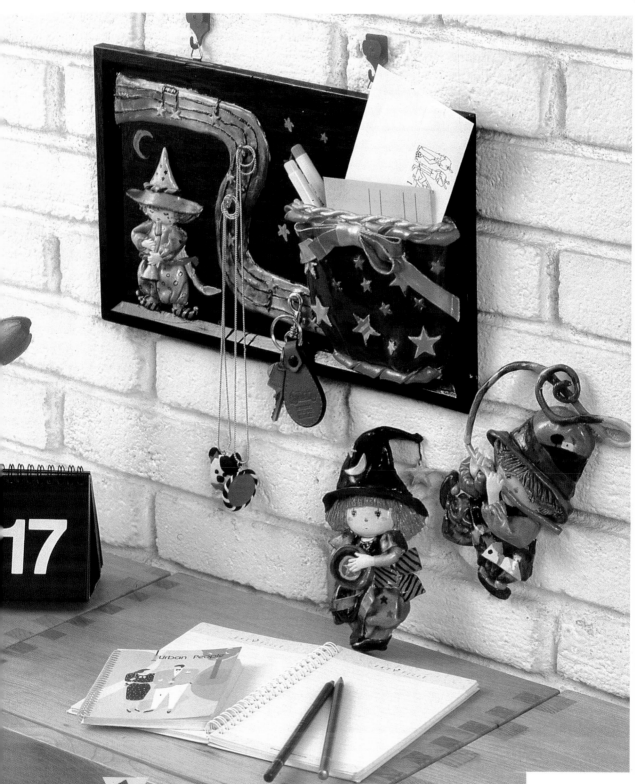

PAPER CLAY

蘊藏夢想的孩子們的房間。鉛筆筒、備忘板、鑰匙圈兼具信匣的壁飾小品，是孩子們房間所必需的。製作能夠同時滿足實用性和美觀的創意小品，可以使我們展開自由的想像之翼。

63

圓柱形鉛筆筒

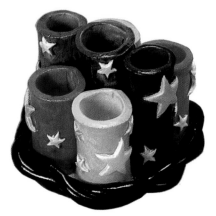

在圓形底板上粘貼圓柱時，將個兒高大的3個圓柱整齊地立在中間，抓住重心之後，在外面兩旁分別粘上兩個小的圓柱，將看起來不錯的大小星星裝飾在筒身上面。

最後將揉成細長圓圓的2條粘土，扭成鬆鬆地，製作蜜麻花之後，環繞貼在圓柱邊緣，佈置四周。這時，連結部分的兩端，必須剪成斜線的樣子才像自然的。

♥彩色特徵
用彩色的調配表現出明朗而有生動。圓柱子分別用紅、黃、藍、紫、草綠得濃濃地，周圍用黑色塗。大小的星金色和銀色輕快地漆加強特色。圓柱也用相同的顏色漆，使其具有整體感。

♥材料和道具
粘土五百克1個，印星星的道具、麵棍、剪刀、粘土刀、粘土椎子、粘土杓子。

♥作品特徵
粘貼幾個大小聚集的圓柱，所製作出形態小巧玲瓏的鉛筆筒。每一格可以分別插放鉛筆，需要的時候，可以很容易地拿出來用，是具有創意的小品。因為製作的方法簡單，所以孩子們可以直接試著做看看，誘導他們製作也很好。

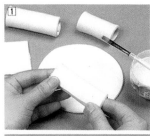
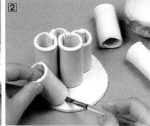
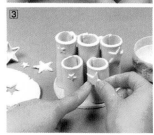
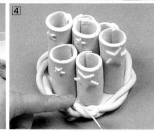

1 製作圓柱：將粘土壓0.5公分厚，寬而均勻目成直徑10公分的圓形底板，再剪裁3個6分×8公分大小4個6分×6公分大小的四形，捲成高高圓圓地預準備好。

2 將圓柱樹立在底面：圓柱黏在底面，長的粘間，短的粘在外側兩邊沾水粘貼樹立著。

3 粘上星星做裝飾：在成0.3公分厚的粘土用印星星的道具，印出大小小的星星，好看地在圓柱上。

4 圍繞邊緣：將粘土直徑0.5公分細長的稀鬆鬆地扭成兩層，圍繞圓形底面周圍。

臉形信匣

♥材料和道具
粘土五百克4個，木板、環節、鏈子、麵棍、剪刀、粘土刀、粘土椎子、粘土杓子。

♥作品特徵
浸在水中泡軟約1天左右，將調得稍稠的粘土粥，用手塗擦在木板上，表現出自然而厚重的質感，為其特徵。

做成所有表情不同的4個臉，稍為厚一點，等粘在底板的粘土完全乾了之後粘上去。這樣粘土才有力，風乾的期間不要半途而廢，要維持原來的模樣。

♥彩色特徵
底面用紫色、青紫色、青色部分地漆塗，再用（淡）顏料加漆在上面。臉形口袋的頭髮、用紫色、青紫色、青色漆得比底色更濃、乾了之後，在毛筆上沾水稍為擦塗。臉用朱紅色加塗上金色的顏料。眼、鼻、嘴用褐色和朱紅色銀灰色，予以變化。

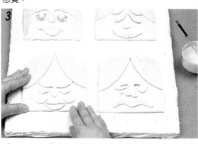
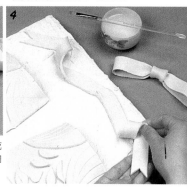

1 塗上粘土粥：將粘土泡在水中約一天左右，變稠的話，在50公分×75公分左右的木板上或畫布上，用手擦塗，像加入筆觸一般，顯出粗糙而厚的感覺。

2 製作臉型：用0.5公分厚的粘土，準備四個公分×15公分的四角板，八個直徑18公分的圓，依照興趣分別剪下眼、鼻、嘴、鬍子等模樣在變成口袋的臉模上，產生模樣。

3.4 在底板上粘貼口袋、緞帶：底板完全乾了之後，將4個設計不同表情的臉形和口袋，發揮其立體感，往前面弄得鼓起來的樣子貼上去，扭轉緞帶粘貼在上方。

气球備忘板

材料和道具

粘土五百克 2 個，木板（30 公分×50 公
），軟木塞板（直徑 24 公分）鏈子、印
星的道具、麵棍、剪刀、粘土刀、粘土
子、粘土杓子。

製作

將粘土壓成 0.4 公分厚，軟木塞部分露
來挖成圓圓地之後，粘在木板上。②將
成 0.5 公分厚的粘土，剪成長長地 1 公
寬，像編籃子似的，編織成橫 18 公分、
14 公分的口袋，在軟木塞下面沾水漆
，結實地粘貼。③將粘土揉成直徑 0.4 公
左右，圓圓地像是長繩的模樣，連結在
木（塞）和口袋周圍，製成氣球的模樣。
按照模樣製作精靈的帽子、臉、身體、
臂、腿等，像組合一般粘在口袋上角部
。（精靈的製作參照 P 47）⑤把粘土壓成
5 公分厚之後，剪成山和房屋、雲、星星
模樣，粘在適當的位置上。

彩色特徵

底部上方用深藍色，下方用淺藍色塗過
，加漆青紫色，籃子用紅色，精靈用紫
和天藍色，星星用金色和銀色分別塗上
。

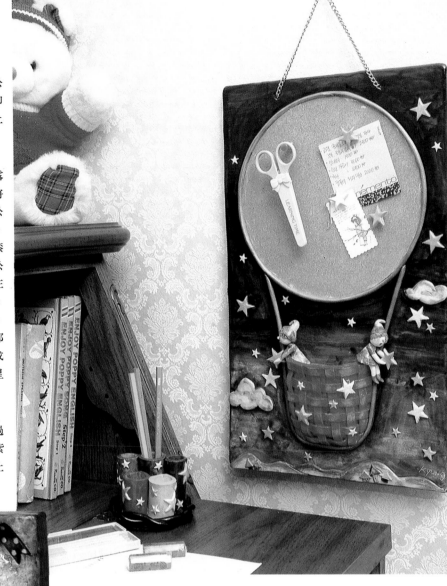

▼製作四面全部不同的表情，
每當方向不同的時候，可以感
覺到新的氣氛的垃圾箱。因為
是隨時都用得到的物品，所以
粘眼睛、鼻子、嘴巴的時候，
必須要沾水，仔細地貼住不使
其掉落。臉的彩色利用和信匣
相同的方法製作。

臉形垃圾箱

♥材料和道具

粘土五百克 2 個，四角垃圾箱、麵棍、剪
刀、粘土刀、粘土椎子、粘土杓子。

♥製作

1將粘土壓成 0.4 公分厚、圍繞粘貼在垃
圾箱表面。

2頭髮用切成 2 張直徑 13 公分的圓，分成
四等分，用椎子產生髮波之後，粘貼在上
方四面角頂上。

3分別設計不同的眼睛、鼻子、嘴巴，粘
貼在四面，製作表情。

4垃圾筒入口邊緣用蜜麻花裝飾四周圍之
後，在一方角邊裝飾大大的緞帶。　65

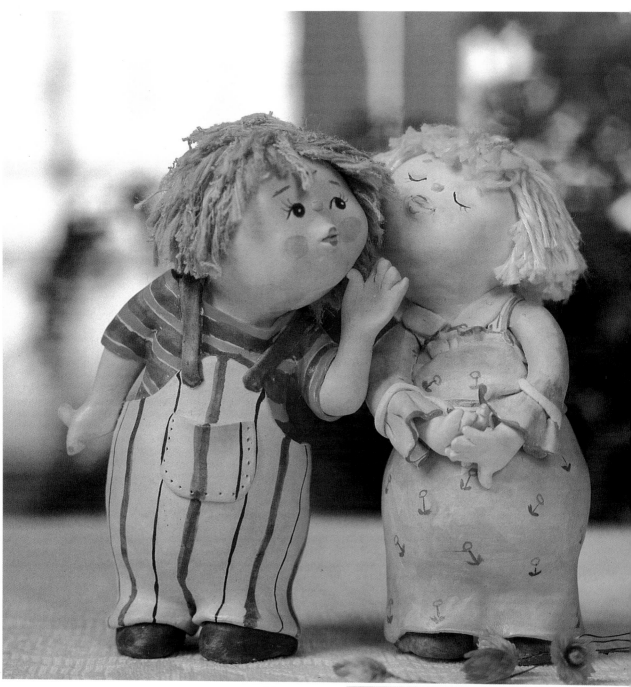

立像娃娃

製作P.68～69

"
娃娃是孩子們的夢，和喜悅。透過紙黏土所見到的童心世界、在光明而純潔的面貌中，心靈不知不覺地寧靜了。娃娃的表情和動作，編織裝載著令人喜愛的故事。
"

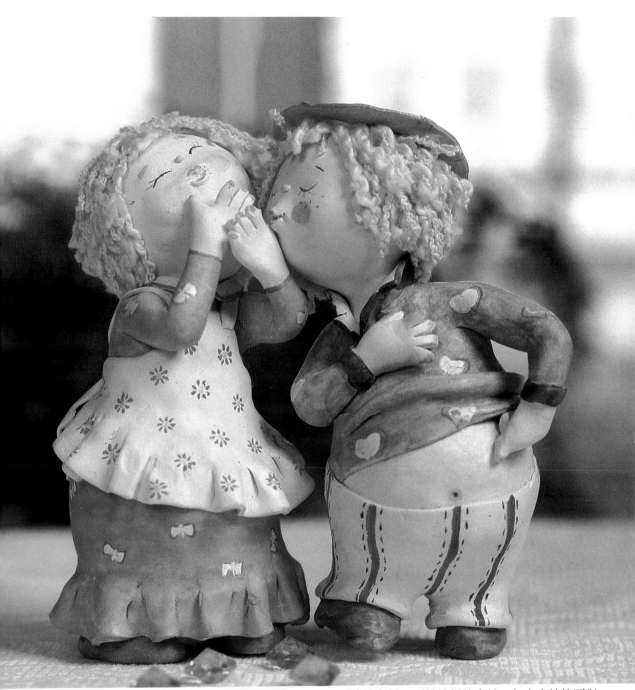

小 而胖的身材、天眞浪漫的表情，加上多情的兩對
少年少女。頑童少年和裝蒜少女，他們喁喁而語，
像是傳來愛的對白一般。淡彩色臘筆的自然色調和平
淡、精巧的花紋及起毛頭的毛線表現出的髮波【，自然
地調和搭配。

　製作立像娃娃時的要點是表現出整體模樣的基本
──體型。揉捏孩子們的身軀，從胸部開始鼓起，使得
肚子和臀部悄悄地崩開。並且表情和動作也盡量顯現出
小孩子的可愛。

襤褸的褲子和拉上去的上衣之間，悄悄地露出的肚臍、
像是喁語般尖尖地推出嘴唇，害羞地微笑的少女的眼神
及淘氣地悄悄轉身的模樣等等的表現十分有趣。　　67

裝蒜的少女 P66 製作

♥材料和道具

粘土五百克 2 個，木筷、粗毛線、麵棍、剪刀、接著劑、粘土刀、粘土椎子、粘土杓子。

♥作品特徵

從臉、身軀、手臂、腿等基本的體型開始，顯出少女的特徵。臉的臉頰比頭稍爲寬一點，揉成三角形略圓地，身軀從胸部起做得鼓鼓地，肚子和臀部悄悄地露出來。

手指做得短者胖、賦予動作，腿做得短短地，緊貼在身軀上。基本的體型完成的話，穿上衣服，不要全部包起來，只在衣袖、裙子、衣領等界線部分，將壓薄的粘土加貼上去，使之自然地連結在身軀上，爲其要領。

並且，在細節的表現當中，嘴唇的表現十分重要，用粘土椎子在嘴唇中間畫上深深的線，用粘土杓子把上下稍爲張開之後，再用椎子輕輕地將兩端壓下，並予撫摸，處理嘴唇下線，使之露出可愛的表情。

♥彩色特徵

用彩色臘筆的水彩畫顏料，淡而柔和處理。臉和手用粘土本身的顏色照樣顯出，只有在眼睛、嘴唇、臉頰、手指部分加上顏料，加強特色。眼睛用細的畫，眼睫毛用淺褐色畫得短短地。

眼睛周圍和臉頰用淺朱紅色，淡紅色顏料漆，嘴唇和手指甲用稍爲深的朱紅表現。嘴唇不要全部漆，只用細線強調十分可愛。裙子上畫出小的花紋，並在帶和緞帶上畫條紋。

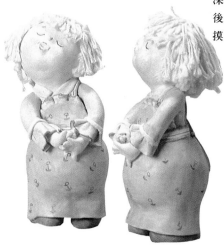

2 製作嘴唇：撫摸嘴唇線，作出可愛的表情。嘴唇粘得接近鼻子。

3 揉捏身軀，連結上臉：在揉成橢圓形的身軀上，夾進筷子連接臉。

4 連結腳：身軀夾入木筷，製作短短的腿，緊連在身軀上。

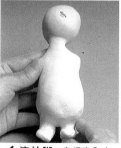

5 穿上裙子下擺：將粘土揉成 02.5 公分×15 公分的大小，粘在身軀下方壓下。

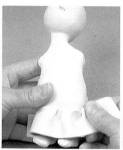

6 連接裙擺：把壓下去並粘好的裙擺用手撫摸，光滑地連結在身上。

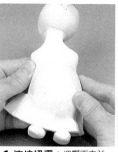

7 粘上胸花：將粘土裁成 1 公分×15 公分的大小，抓好摺紋，粘貼在前方胸部。

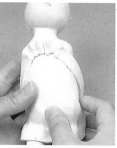

8 製作手臂、衣袖：手臂製作得可愛而胖，衣袖只裁剪皺摺部分，弄成皺折。

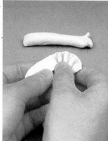

9 穿上衣袖：在手臂末端光滑地連接上皺折部分，用揉成細長的粘土繞線。

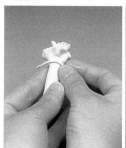

10 連接手臂於身體上：在肩膀上粘上手臂，手攏靠起來，做出可愛的感覺。

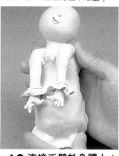

11 粘上衣領：將壓薄的粘土裁成衣領的模樣，自然地粘貼上去。

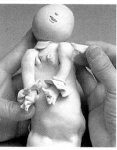

12 粘上吊帶和腰帶：裁成 0.8 公分寬的長條粘土，粘上去，在後面掛上緞帶。

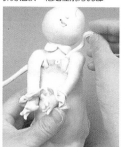

13 粘上頭髮：將線條打的粗毛線，用接著劑粘貼。前端粘短的，後端粘長的

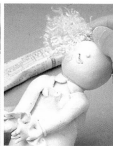

頑童少年

P.67 製作

材料和道具

粘土五百克2個、木筷、粗毛線、接著、麵棍、剪刀、粘土刀、粘土椎子、粘勺子。

作品特色

從臉、肩膀、手的動作等表情和動作中，發出可愛的頑童少年。突出尖尖的嘴、襤褸的褲子和拉上來的上衣之間，所出的肚臍，及往旁邊悄悄地扭擰的肩膀作等，都可感覺到淘氣調皮的樣子。身體稍爲扭擰，一不小心的話，因爲不均勻會倒下去，所以要堅固地樹立骨架，抓住重心，才是其要領。尤其在臉和身體連結的部分、腿和身軀連接的部分，夾入木筷，抓住其重心。

少年的嘴唇表現和少女不同，加粘一些粘土，撫摸嘴唇使之往前尖尖地突出，產生像喁語的感覺。衣服的處理，上衣弄成拉起來的感覺、褲子做成破爛的感覺，上衣和少女一樣，只重疊界線的部分，褲子裁成梯形的樣子，全部粘貼上去。

表現褲子的時候，腰邊的那端照原樣，褲端稍爲摺起，用手將兩腿中間壓下去，並表現出褲管。

♥彩色特徵

臉、手、肚子的部分，用和裝蒜的少女相同的方法，表現粘土本身的色彩，並且部分地漆上顏料。僅只鼻子的末端塗上朱紅色，畫雀斑和肚臍，顯出頑童的感覺。

上衣先漆灰色，乾了之後，再用白色和紅色畫心形花紋，褲子用白色塗了之後，畫上紅色條紋和黑色縫線。帽子和鞋子用淺土黃色漆。

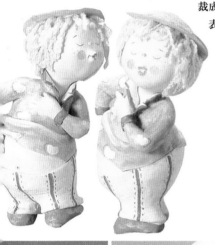

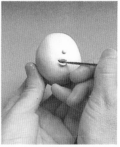

1 揉臉：將粘土揉得略圓，捏成三角形模樣並用手撫摸。

2 製作嘴唇：附上粘土，撫摸使其突出尖尖地，顯出喁語的感覺。

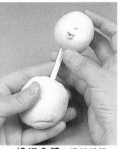

3 揉捏身體：連結於臉上，在揉成圓圓的身軀與臉之間，夾入木筷連結起來。

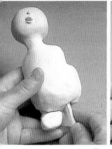

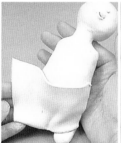

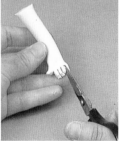

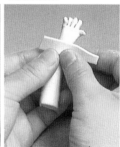

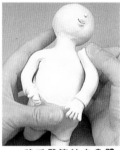

4 連接腿：用木筷支撐骨架，將製作短而可愛的腿，連結起來。

5 穿上褲子：裁成10公分×4公分的粘土，摺邊，並將兩腿間壓下去穿上褲子。

6 製作手臂：將粘土揉成6公分長圓圓地，尾端用剪刀剪，表現出手指的模樣。

7 穿上衣袖：僅於衣袖末端，繞上線，光滑地連結在手臂上，穿上衣袖。

8 將手臂連結在身體上：將手臂粘在肩膀上，撫摸肩膀使一邊稍爲傾斜。

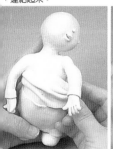

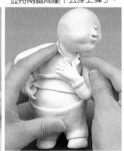

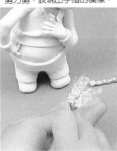

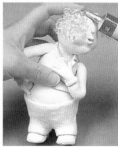

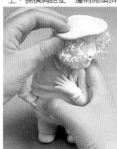

9 穿著上衣：裁成3公分×10公分的紙粘土，面弄成皺折，剪下來粘上，後面粘得破破爛爛的樣。

10 粘衣領和袖口：將粘土裁成衣領和袖口的模樣，分別粘貼上去。

11 製作頭髮：將粗毛線用椎子把線條打散開來，製作顯出頭髮的感覺。

12 粘上頭髮：粘土完全乾了之後，將線條打散的毛線，用接著劑粘去上。

13 戴上帽子：把中間弄成鼓鼓的以後，做出草帽的花紋，用接著劑粘上去。

裝飾小品

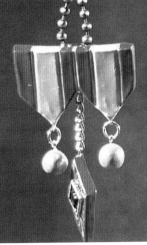

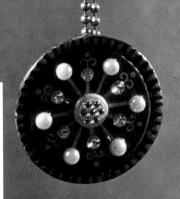

流行的裝飾小品。

找尋風格的裝飾小品，

使我們突顯整體的模樣。

年輕的勛章、

浪漫的花胸針、

小巧玲瓏的護身符、

和幾付學的垂飾……

用自己所想要的設計，

直接製作出來，

試著製作屬於自己的個性的

裝飾小品。

陳　列　種　類

年輕而且生氣蓬勃的氣氛

將年輕而風味大膽的裝飾小品，掛在像青夾克般，休閒生活中穿著打扮的衣服上，或是年輕的書包、帽子等東西上面，更加地突出。想要脫離平凡的日常事物，或者想要看起來年輕、生氣勃勃而有個性時，試著用果敢的裝飾品來轉換氣氛，這也是一種創意。將粗而簡單的線條和強烈的色彩、閃閃發亮的人造寶石好好地搭配，表現出勛章獨特氣氛。

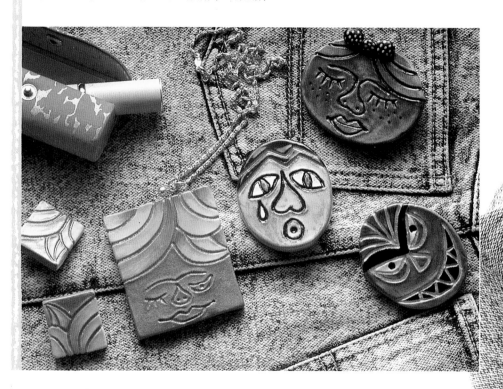

星星裝飾的勛章

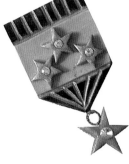

1畫線：在5公分×6公分的勛章板上，用椎子明顯地畫上線。
2嵌入人造寶石：在大星星和小星星上，分別嵌上一個人造寶石。**3粘星星並連結環圈**：將星星粘在勛章板上，夾入環圈連結上大的星星。**4粘上別針**：在後面粘上別針。

▶實物大小

（彩色方法參照P.79）

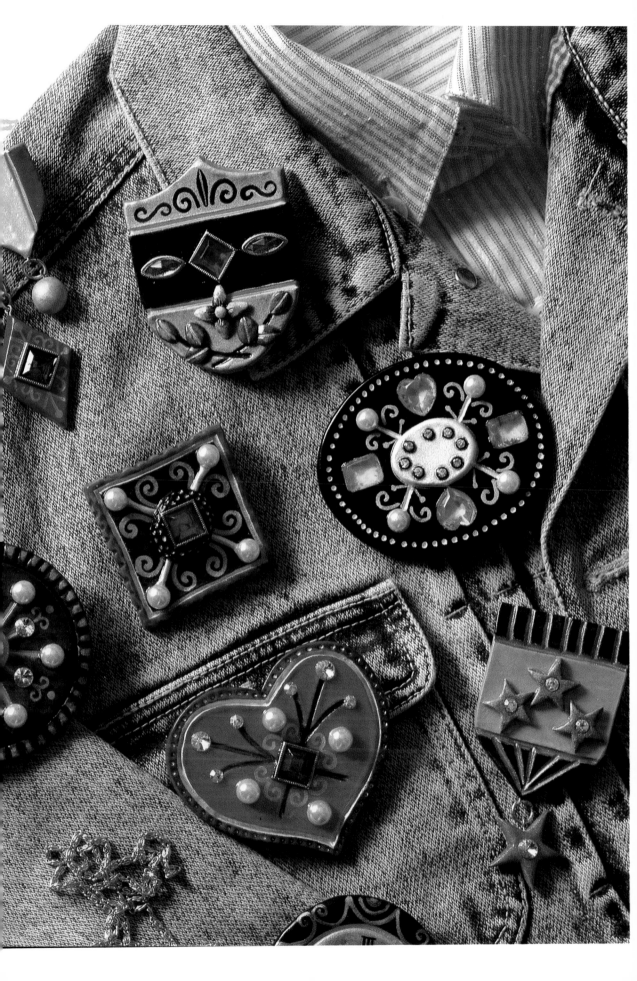

柔和、女性化的氣氛

具浪漫氣氛的裝飾小品。以花和果實為主題，表現出女性似的、浪漫的感覺。在樹葉模樣的粘土板上，纖細而真實地，製作小的花朵和果實、藤蔓、緞帶等，美麗地粘貼上去。如果胸針或項鍊，粘上幾朵聚集的小花；耳環用一朵小巧玲瓏的花，製成一套的話，就成了更好看的裝飾小品了。

樹葉胸針

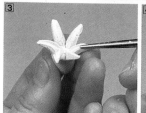
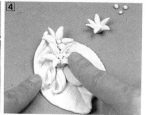

①在葉脈的模型上，印上樹葉花紋：將壓成0.4公分厚的粘土放在葉脈模型上，壓下去印出樹葉的花紋。②粘上葉片和藤蔓：將兩條細的繩子扭摔表現出藤蔓，並製作細長的葉片粘上去。③製作花：將粘土揉得圓而稍長些，用剪刀分成6等分之後，依序弄濕並用麵棍壓下去推展開來，製成花朵。④粘上花朵：製作小小的花蕊粘貼在花瓣中央之後，把花粘在樹葉上便完成了。

（彩色方法參照P.79）

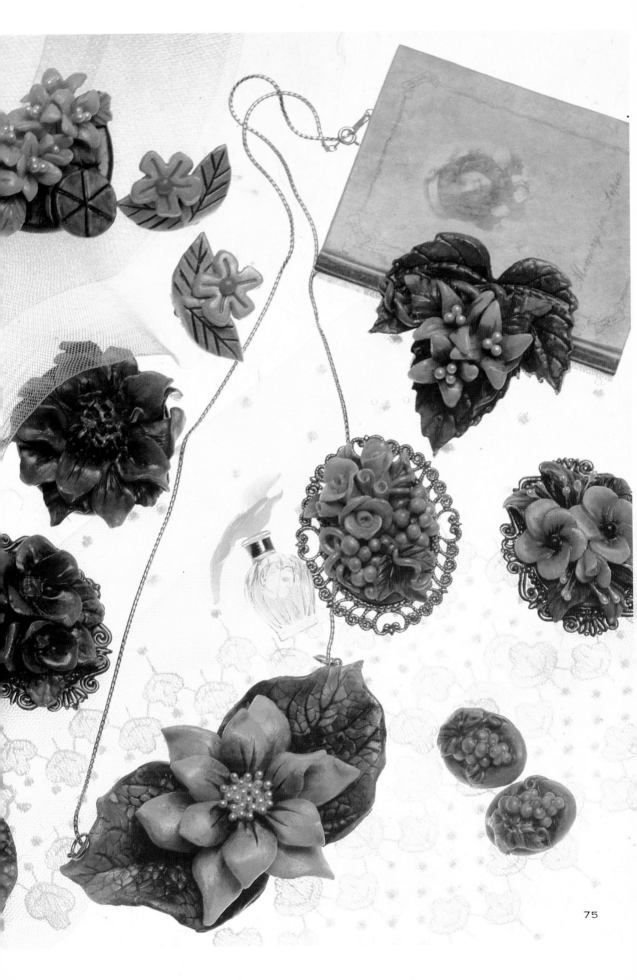

可愛的、少女的氣氛

爲了十幾歲的孩子，所製作的裝飾品，明亮而可愛的氣氛是其特點。尋找心、緞帶、星星、帽子、吉他、長靴、動物臉形等，少女們所喜歡的素材，符合她們的心情，製作表現出小巧玲瓏的樣子。與其複雜而纖細，不如揉捏成簡單而且單純化的模樣，以華麗的色彩和水滴、方格等可愛的花紋，上色更具效果。

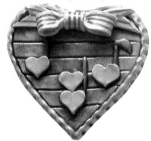

心形項鍊

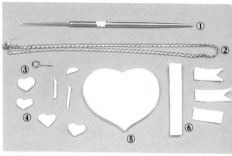

▲準備材料：製作心型項鍊時，如果將所需的材料預先準備好話，製作起來較為簡便。①粘土椎子②項鍊條③連結環④心型符⑤心型板⑥緞帶

1 在周圍加入花紋：在心型板上 0.3 公分內側，明顯地畫線、側面四周圍上，緊緊地壓下橫線使它產生曲線。

2 劃五線譜：利用粘土椎子在心型板上，以一定的間隔距離，畫上五條線，產生五線譜的感覺。

3 粘上音符、緞帶：在五線上將心型音符好看地貼上去製作大緞帶粘貼在上面中間。

（彩色方法參照 P.79）

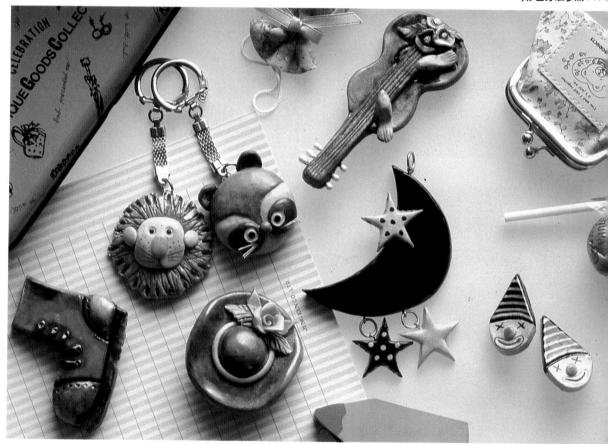

▲製作獅子、狐狸鑰匙圈，參照 P.79

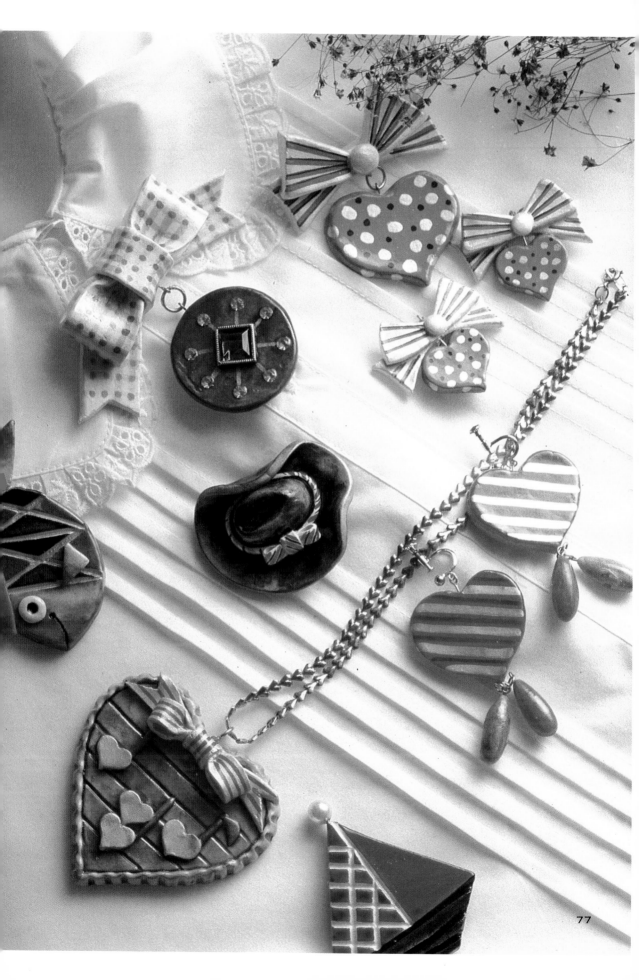

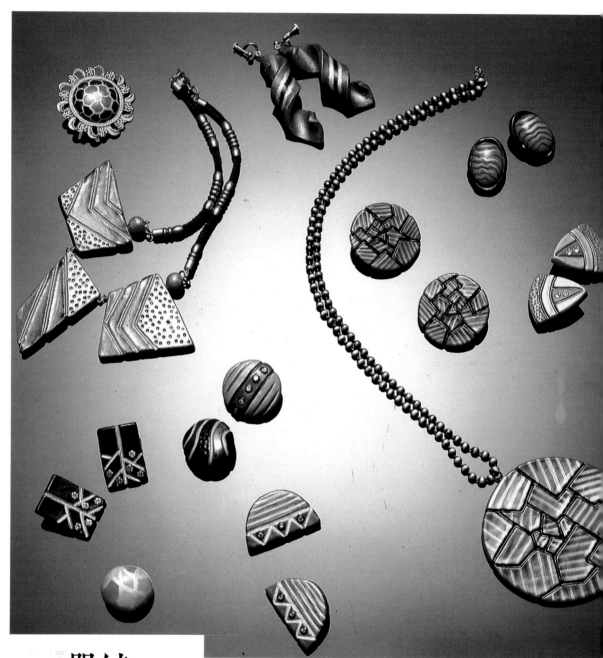

單純而現代化的氣氛

用簡單、幾何學的設計，散發現代感的裝飾小品。
從單純的線的反覆和交叉所形成的分割面，感覺
是乾淨而俐落。用彩色及兩三種同色系列或無彩色的處
理，表現出時髦且最新流行的現代感。

雖然應用點或線、三角形、四角形、圓形等幾何學的形
狀也不錯，但是，把與樹枝相同的自然物單純化，用線
表現出來也十分有趣。

樹木模樣的耳環

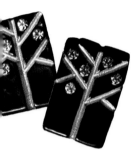

上，明顯地表現出單純化的樹枝的線條，線和線之間嵌入閃閃發亮的人造寶石，加強特色的耳環。用簡單的線條和時髦的色彩相調和，產生現代感。

將人造寶石嵌在粘土板之時，在人造寶石後面和粘土板上全部沾水，緊緊地嵌住，此點最爲重要。這樣，完成的時候，人造寶石才不容易掉落。

♥彩色特徵

粘土板全部塗黑色，樹枝線條用灰色顏料塗。等漆完全乾了之後，塗上一次噴漆便完成了。

材料和道具

土五十克、人造寶石、耳件、接著劑、麵棍、粘土粘土椎子。

用特徵

壓成厚厚的四角粘土板

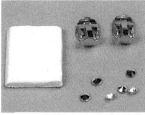

1 準備材料：2.5分公×3公分×0.3公分大小的四角粘土板2個、人造寶石、耳環配件等。

2 畫樹枝線條：用粘土椎子表現出樹友。與其用纖細的形狀表現，不如用單純化的線條較爲有趣。

3 上人造寶石：在樹枝中間嵌上人造寶石，必須沾水粘貼不使其掉落。

4 貼上耳環配件：在耳環板後面中央，用接著劑粘上耳環配件，就結束了。

獅子、狐狸的鑰匙圈

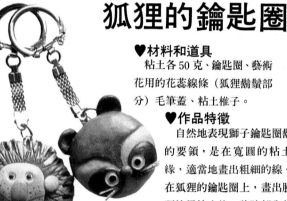

製作P.76

♥材料和道具

粘土各50克、鑰匙圈、藝術花蕊用的花蕊線條（狐狸鬍鬚部分）毛筆蓋、粘土椎子。

♥作品特徵

自然地表現獅子鑰匙圈鬍鬚的要領，是在寬圓的粘土邊緣，適當地畫出粗細的線。且在狐狸的鑰匙圈上，畫出臉和頭的界線之後，將臉部全部輕輕地壓下去，使頭祁稍爲隆起並挖槽，將耳朵夾入頭部，結實地粘起來。

♥彩色特徵

獅子鑰匙圈的鬍鬚，用土黃色和褐色適當地混合後漆上，然後尾端漆金色的顏料加強特點。臉部耳朵用土黃色，鼻子塗上深土黃色。用細的毛筆畫鬍鬚子，瞳孔用黑色塗。

狐狸鑰匙圈，頭用綠色、臉用淺土黃色、眼睛和耳朵塗深褐色，用黑色塗瞳孔便完成。

獅子鑰匙圈

備：準備揉成鬍鬚、臉、耳朵、鼻子土和鑰匙圈。**2表現鬍鬚**：在揉成扁的粘土邊緣，用錐子畫上粗細不同的表現出獅子的鬍鬚。**3製作臉**：在獅鬚上，按照順序粘上臉、耳朵、鼻子。子筆前端或細的毛筆蓋，印下去表現睛。最後在上面夾入鑰匙圈便完成。

狐狸鑰匙圈

備：準備好揉成臉、耳朵、眼睛、鼻粘土和鬍子，鑰匙圈。**2畫臉線**：在臉畫臉線，畫分臉和頭的界線。**3粘眼鼻子**：粘眼睛和鼻子，用毛筆蓋印出**4粘鬍子和耳朵**：臉上各粘三條鬍鬚上挖槽，將耳朵夾入粘貼上去。**5鑰匙圈**：在耳朵間夾入鑰匙圈便完

燒烤粘土

用手搓揉之後在150°C之內的底溫之下烘烤的烤箱黏土是又被稱爲烤箱陶土，色彩上不易起變化，而且又是比紙黏土的硬度強，在材料本身上就有色彩，所以不需要再塗顏色上，這些是定的優點，反面其缺點是因爲材料較貴，所以不能做較大的作品，紙黏土的表面更細膩，可依配合色彩的技巧來表現出各種神秘的圖案及作品，其通常是被使用於戒指、耳環、項鍊等的手飾類上。

用手 揉捏粘土製作的要領，和一般製作紙粘土作品的方法相似，粘土本身有色彩，完成後不須要另外再上色，並且將所有製好的作品，在溫度 120°C～150°C燒烤出來，所以有顏色不變和堅固的優點。

　原本從德國出來的燒製粘土，首次傳到（韓國）來，雖然是幾年前的事，但是最近又再一次正式地介紹，逐漸展開一個新的工藝領域。只是紙粘土在國內還無法生產，材料全都依賴進口，有其困難存在。因此，比起大的作品，裝飾小品、娃娃等小的物品方面，其研究的進行較爲活潑(熱絡)。

　所謂烤陶，因爲在 150°C內的低溫燒烤，所以並不包含在眞正陶藝的部分，並且和一般紙粘土不同，也叫做「烤粘土」。

■拿出 少許需要攪和的粘土份量，用手揉的話，因爲壓力和體溫而使粘土變柔軟。攪拌粘土的時候，在手指尖稍爲擦上嬰兒潤膚油，使其不粘於手上，摸粘土以前一定要洗手。

■表現色彩 利用粘土本身的原色也不錯，也可以做色彩和色彩之間的混合，創造出新的顏色。而且，在各本色混入透明粘土，可以自由自在地表現出濃淡。因爲或許需要某些的色彩，所以需要準備很

●材料和道具

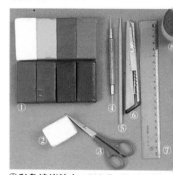

①**彩色燒烤粘土**：以白色、黃、紅、粉紅、綠、藍、紫、褐色做爲基本顏色。可以隨著需要混合各色顯出多樣的色彩。②**透明粘土**：混原色，利用其表現濃淡。③剪刀④椎子⑤花紋⑥刀子⑦尺⑧亮光油：用來使放在烤箱的作品產生光澤。

多透明粘土。

■保管：烤粘土用樹脂系粘土系：把樹木的液油當做原料，透過特殊的化學處理，所製出的軟固體）即時間的撫摸也不會分開，因爲其堅固變質，所以用保護膜或塑膠包裹，不使它染上灰塵就可以了。

　若好好的放置在密閉的容器中的話以保管一年以上，用剩的殘餘部分它凝聚起來，和其他粘土混合，用其他顏色也不錯。

　不要放入嘴巴或吃進去，並且要孩子們手碰不到的地方。

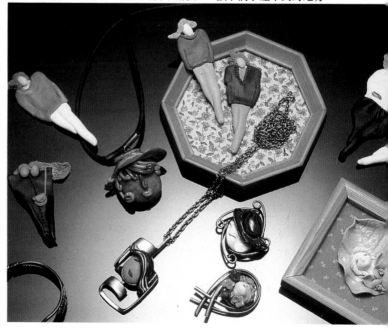

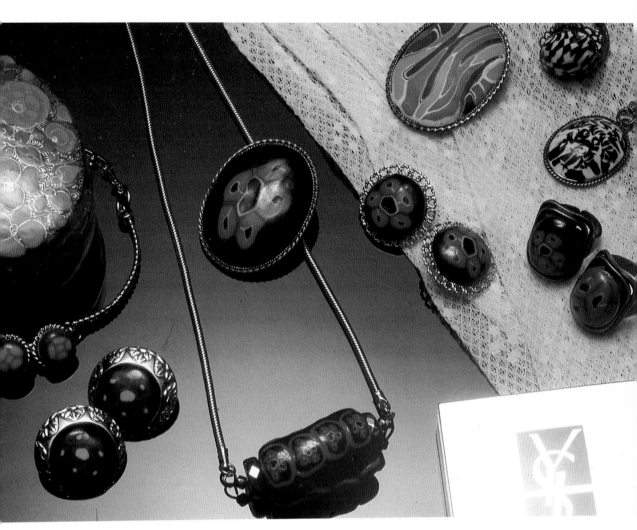

粘著：粘土間的接合，在粘土揉捏成
软的狀態時，用手輕輕地壓住粘起來就
了。變硬的粘土則使用接著劑粘接。
考製的作品在烤箱或電器平底鍋內烤。
通大小的作品，在可調節溫度的烤箱中
，較爲適當。裝飾品之類的小物品，利
家中所使用的電器平底鍋就足夠了。

放入作品前，預先將溫度熱到120°C～
0°C左右之後，不要使作品直接接觸底
，放入紙張或是盤子，將作品擺在上面
後，蓋上蓋子，加熱10～20分鐘左右。
表面產生汽泡或顏色變黃，是由爲溫度
或加熱時間長的緣故，像粉末般破碎或
弱是因爲熱度不足的情況下所產生的，
使它再加熱。

烤好的作品拿出來時，要注意因爲盤子
作品是處於熱的狀態，拿出來的作品自
冷却及浸在水裡使其冷却之後，浸在燒
粘土用的透明液中 (護貝)，或漆上透明
甲油，顯出光澤。烤大量的燒烤粘土時，
使房間空氣時常流通。

睡覺花紋的胸針

1 準備材料：準備底部和花紋用的
兩種黑色粘土，分別將淺粉紅色和
草綠色的粘土壓扁放好。深粉紅色
的粘土製成直徑 1 公分，長 3 公
分圓圓的，用麵棍在中間穿孔。**2**
用淺粉紅色粘土包住黑粘土：將揉
成直徑 0.5 公分圓圓的黑粘土，用
淺粉紅色粘土纏繞包圍起來。**3 放**
在深粉紅粘土間，粘起來：附上淺

粉紅粘土之後，放在切成一半的深
粉紅色粘土中間，粘起來。**4 繞上**
草綠色：在深粉紅色粘土周圍，再
繞一層草綠色粘土 **5 滾得細細得**：
用雙手將粘土滾成 10 公分長之
後，切成 2 分釐厚。**6 粘上胸針配**
件：將底面用的黑粘土，厚厚地粘
在配件上，將切好的粘土貼成圓
圈，形成模樣。

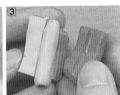
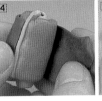

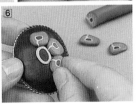

金龜子胸針　　　獅子勳章

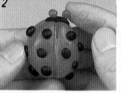

獅子勳章

①表現獅子鬍鬚：褐色混入黃色和透明粘土，製成土黃色之後，剪成2張橫4公分、直5公分的粘土，於其邊緣，用剪刀剪，製成鬍子。②製作臉和耳朵：黃色粘土混入透明粘土，製作臉的模樣貼上去，兩邊掛上耳朵。③粘上眼睛、鼻子、嘴巴和臉頰：用草綠粘土，如圖所示，製作眼睛、鼻子、嘴巴粘上去，兩頰用椎子用力地刺洞上去。④製作勳章節：把紅、綠、灰三色粘土分別成寬3公分、2公分和1公分後，一層層疊住，粘接在獅子臉上後面掛上衣服的別針。⑤在電平底鍋上烤：在平底鍋底面紙，將完成的獅子放進去，在溫120℃中烤15分鐘。

在身上加花紋

1 在身上加花紋：將紅色粘土揉成寬3公分、長3.5公分圓圓地之後，在背部中間，用道具製作花紋。這時，在道具上擦潤膚油，防止東西粘在粘土上

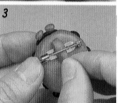

2 製作水滴狀的花紋：將黑色粘土揉得小而圓，直徑0.4公分左右，製作水滴狀的花紋，粘在身上。用紅色粘土製作瞳孔。

3 掛上別針：在金龜子後面，粘上別針，用少許的粘土壓住中間，使其固定不會動搖之後，放入電器平底鍋內，慢慢地燒烤。

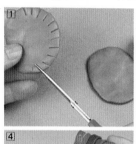
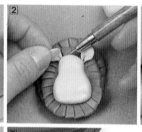
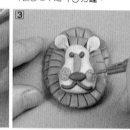
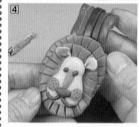

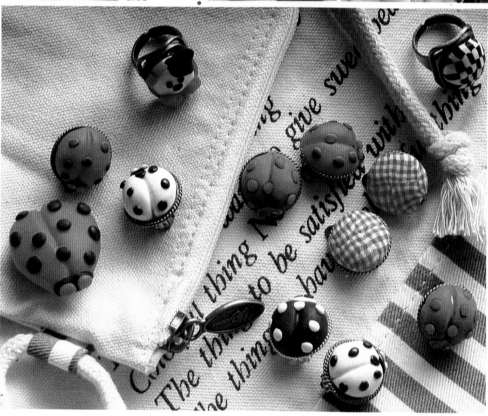

◀附上點點水滴花紋的金龜子胸針和耳環，在欣賞的一瞬間是十分精緻且小巧玲瓏。用黑色和紅色，草綠色和紅色生動勃勃地搭配，也十分不錯。黑白對比，產生現代感也十分有味道。將有格紋感覺的雕刻技巧和獨特、神秘的裝飾小品流行樣式，呈現於眼前。

▶製作獅子、熊、豬、企鵝等可愛而親切的動物勳章和項鍊、鑰匙圈，正好適合掛在衣服或書包上。配合烤製粘土的顏色好像是彩色的，更加像小孩子似的。這樣的裝飾品，照著自己想要製作的模樣，將粘土揉捏或剪裁、粘貼的話，很容易可以完成，因此可以在短時間內享受製作的樂趣。

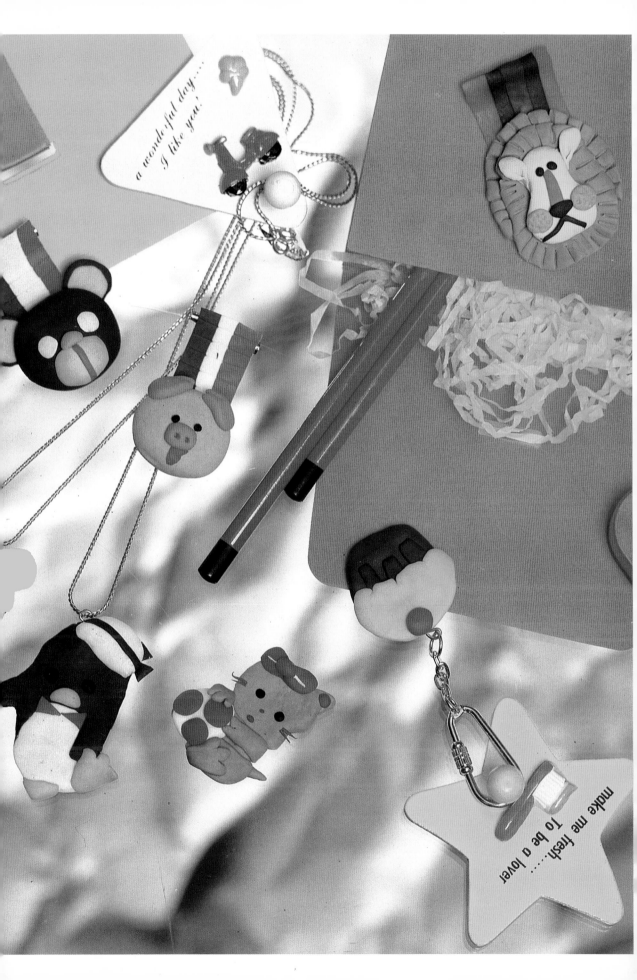

a wonderful day....
I like you!

make me fresh.....
To be a lover

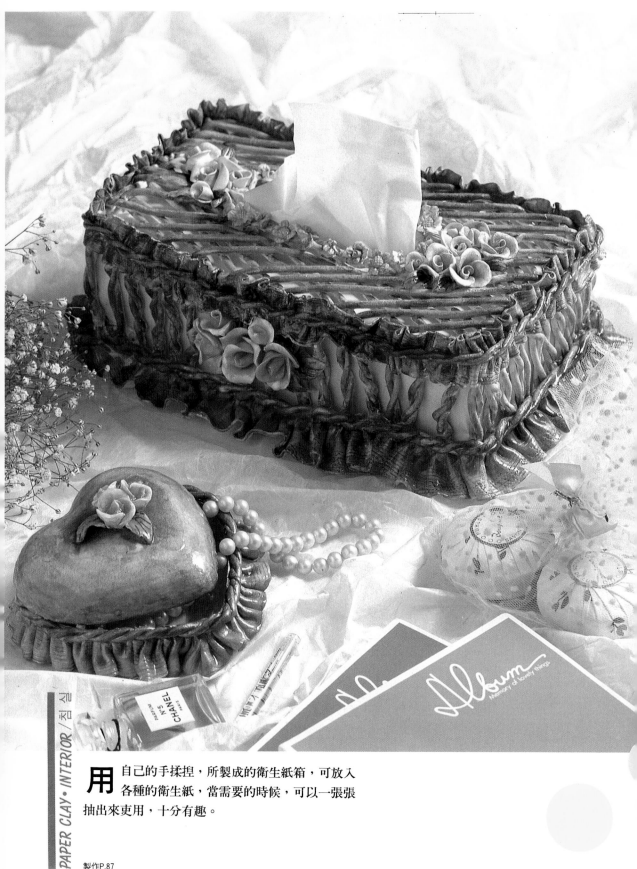

用 自己的手揉捏，所製成的衛生紙箱，可放入
各種的衛生紙，當需要的時候，可以一張張
抽出來使用，十分有趣。

製作P.87

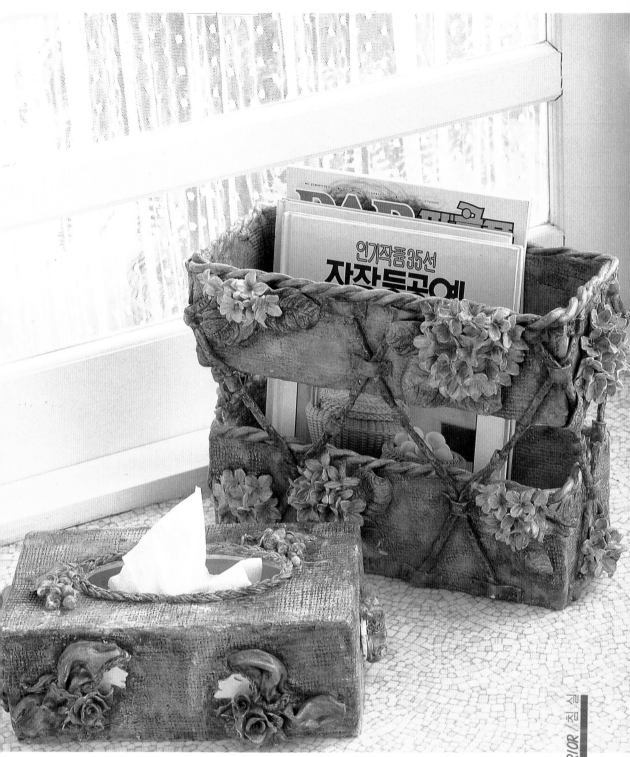

如果靠近自己經常想要打開來看的書……，把喜歡看的書插在用花裝飾的雜誌筒內，放置在視線可以接觸到的地方的話，不是可以使心胸充滿活力，也可以添加生活上的生氣嗎？

製作P.87

雜誌筒

製作P.85

♥材料和道具

粘土五百克4個,用三合板所製成的雜誌筒模型、木筷、葉脈模型、麵棍、剪刀、粘土刀、粘土椎子、粘土杓子。

♥作品特徵

因為要顯露出許多寬廣的面,所以利用組織粗糙的麻袋,賦予筆直的粘土些許的變化。印製花紋的時候,從中心往外側施力,並且用麵棍緊緊地壓下去,正確地產出花紋。

♥彩色特徵

底部用橄欖綠和黑色,加入許多的水混合後漆上,再用深褐色和灰色的顏料顯現特點。水菊用粉紅色、紫色、淺綠色的顏料漆。花瓣先用橄欖綠漆了底部之後,再用深褐色和藍色予以強調。全部稀疏地塗上金色顏料,顯現重點。顏料完全乾了之後,再漆上噴漆便完了。

■製作水菊花

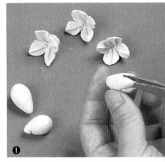

❶

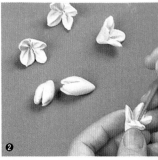

❷

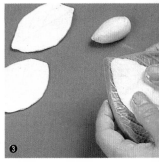

❸

1用剪刀分成四等分:把粘土揉得圓圓地,一邊做成尖尖的角之後用剪刀剪成四等分。**2弄開花瓣**:利用木頭工具,將四等分花瓣——地弄開,輕輕地壓兩旁,中間像葉脈般,有線的感覺。**3製作葉片**:利用模型,印製花紋,準備好所需要的幾張數量

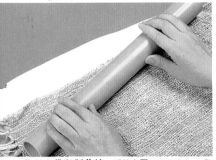

1 作用麻袋印製花紋:將粘土壓成薄薄地0.1公分厚之後,放上麻袋,用麵棍使勁地壓,產生粗糙的質感。

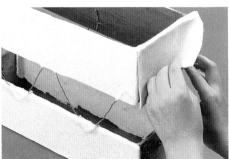

2 在木框上,粘上粘土:照著木框的長度,將印好花紋的粘土,剪裁成其大小的長度,在木框和粘土的內側擦上水,並使內外整個都乾淨地粘貼起來。

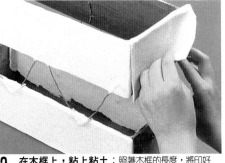

3 纏繞鐵絲:將粘土揉成圓圓的直徑0.8公分的圓條,將鐵絲部分遮住,斜斜地互相交錯粘貼,盡量形成像剪刀的模樣。

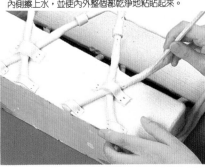

4 粘上結繩加入花紋:在互相交錯重疊的部分,製作3×1公分大小的小長方形,作個結之後,用木筷印製花紋。

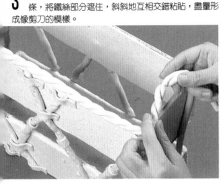

5 處理四周圍:製作2條圓圓的粘土,像密麻花般扭摔之後,環繞在上面和下面的邊緣處,粘貼起來。

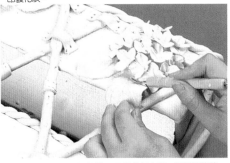

6 用水菊花來做裝飾:聚集幾個水菊,滿滿地貼著產生討人喜歡的感覺,葉片也到處都貼好,製作出花樣。

86

日角衛生紙箱

製作P.84

料和道具

土五百克 1 個 BA 四角衛生紙箱、白
皮紙、梳子、剪刀、麵棍、粘土刀、
椎子、粘土杓子。

品特徵

占土揉得又細又長的要領是適當地拔
需份量的粘土，用雙手一面滾動一面
曾長。由於揉得太長的話，難以處理，
也有人先揉成短的再連接起來使用。
下子需要許多份量的時候，在揉好的

粘土上，固定形態之後，蓋上塑膠或保護
膜，以防止其乾燥。

♥彩色特徵

在深藍色內，混加一些深褐色和紫色，
全部漆好之後，用水擦拭再加漆上灰色的
顏料，以顯示其特色。薔薇花用黃、紫、
粉紅色的顏料漆，顯出漂亮的花色。顏料
乾的話，塗上一層薄薄的噴漆，產生閃閃
發亮的光澤。

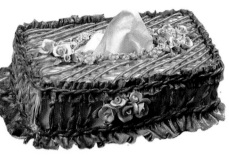

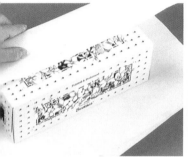

皮紙包起來：用白色的牛皮紙將衛生紙箱包
之後，用刀子或剪子將中間蓋子的部分挖露出

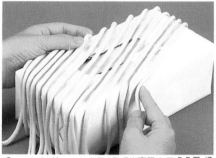

2 排列斜線：將粘土揉成許多條直徑 0.7 公分長，像
繩子一般的線之後，在衛生紙箱上面，以一定的間隔
距離，排列斜線，完全地覆蓋住。

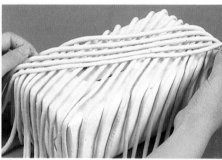

3 排列對角線：把揉捏成同樣細長的粘土，以對角線
的方向相互交錯排列，使其產生像紗網的感覺。

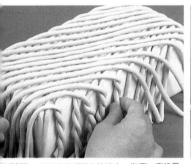

擦側面：將往旁邊垂下來的粘土，均衡一定的長
之後，扭擰成像蜜麻花，做側面的處理。

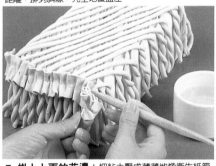

5 掛上上面的花邊：把粘土壓成薄薄地像衛生紙箱
周圍的長度、寬 3 公分，用梳子輕輕地刮，產生梳齒
花紋之後，抓弄茂密的摺紋，粘在上面四周圍。

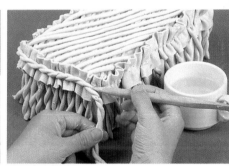

6 用蜜麻花壓著：用扭成 0.5 公分厚的蜜麻花，壓
在圍繞於四周的花邊中間，做裝飾。

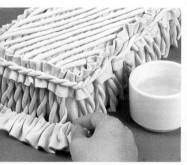

掛上花邊：衛生紙箱的下面也和上面一樣，圍
花邊，用蜜麻花壓住中間，漂亮地裝飾。

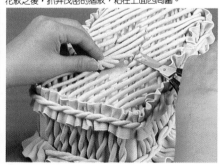

8 剪出蓋子：用剪刀剪出蓋子的部分，使衛生紙可以
抽出來使用的程度，然後製作細短的蜜麻花，把周圍
處理得乾淨俐落。

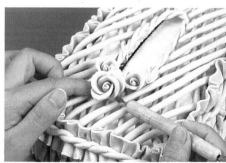

9 掛上薔薇花：製作大大小小的薔薇花和葉片，好看
地裝飾在蓋子周圍和側面。

廚房·餐廳

是主婦花了許多的時間，在裡面度過的一個空間，也是全家人和睦團圓逗留的場所。散發平安、有情的氣氛是裝飾的特點。為了家族的健康與快樂，讓我們一起親自動手製作廚房所經常使用的各種小物品，發揮其特色。製作 P.38～P.39

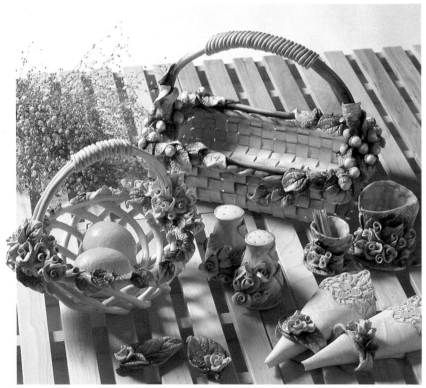

廚房小品既精巧又實用

　　廚房、餐廳是製作食物吃的地方，早上和晚上全家人圍繞坐在一起聊天，也是我們生活中心休息的空間。而且因為是主婦一天當中花費最多時間所度過的地方，所以也是一眼就可看出那家主婦的嗜好和個性的場所。

　　用粘土裝飾廚房或餐廳時，同時兼具實用性和美觀是第一特點。決定想要製作的作品以前，要好好地把握水、和衝擊力薄弱、容易破損的粘土特性。避免直接碰水或設計複雜的東西較好。

　　可以放在餐桌使用的調味料罐子或餐巾紙插筒、筷子和湯匙的托盤、點心盒、糖果桶、可以盛裝水果或麵包的多用途籃子、以及粘在冰箱上的磁鐵等，主要是以精巧而實用的小品們較為適當。

　　既然粘土的顏色要選擇與廚房基本的生活能夠互相協調、搭配的色彩，就選擇二次色系統是最好的。

　　廚房和餐廳，因為最重要的是清潔和引起食慾的氣氛，所以要盡量避免刺激性或一不小心就掉味口的色彩。並考慮家族構成員的嗜好，讓我們用各自所想要的風格，試著變化看看。

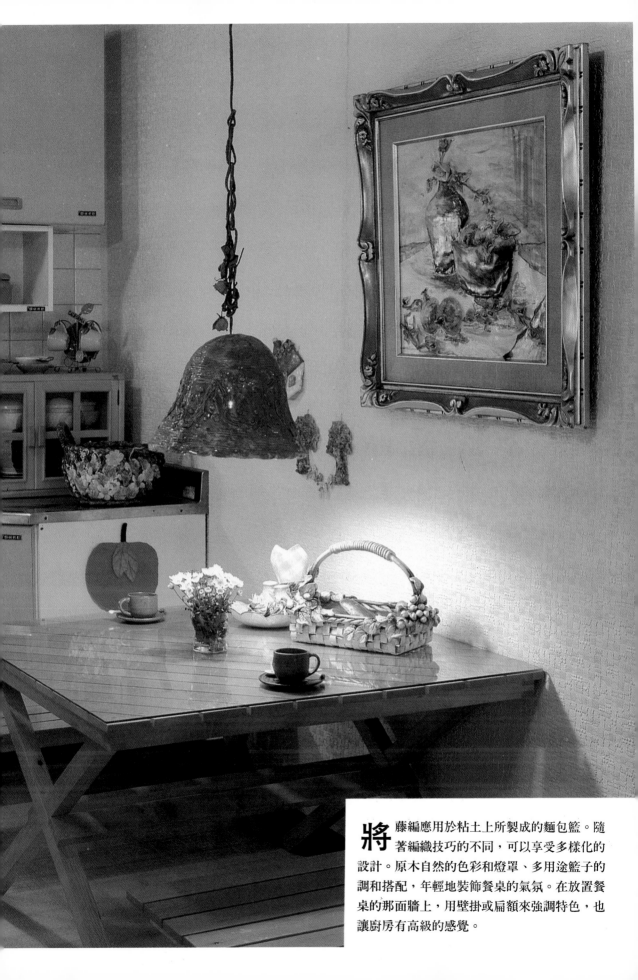

將藤編應用於粘土上所製成的麵包籃。隨著編織技巧的不同，可以享受多樣化的設計。原木自然的色彩和燈罩、多用途籃子的調和搭配，年輕地裝飾餐桌的氣氛。在放置餐桌的那面牆上，用壁掛或扁額來強調特色，也讓廚房有高級的感覺。

四角的麵包籃 製作P.88

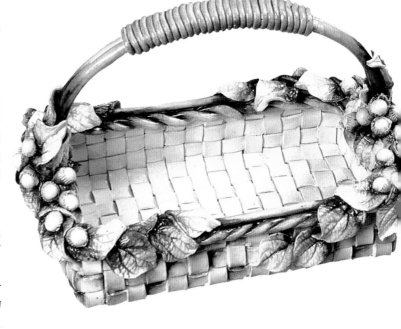

♥材料和道具

粘土五百克兩個、木箱、保護膜、鐵絲（18 號）、葉脈模型、接合劑、剪刀、麵棍、梳齒紋道具、粘土刀、粘土椎子。

♥作品特徵

將藤籃的編織技巧應用於粘土上，所製作出的四角籃子。是可以盛裝麵包或水果等，裝飾餐桌的實用性廚房小品。將經線與緯線的寬度弄均勻，以一定的間隔距離編織是具特點。必須要一一地擦水貼附在粘土上，乾掉的時候，才不會裂開。

♥彩色特徵

籃身和手把上面的部分，混合一些黑色和褐色，用水擦拭薄薄地漆上去。手把下面的部分和胡桃，樹葉，用草綠色、褐色、紫色、、朱紅色淺綠色、綠色適當地混合漆上顏色。顏料乾了之後，約塗上 2 次的噴漆便完成了。

■第一階段：編織底部和側面

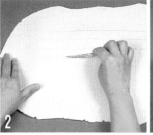
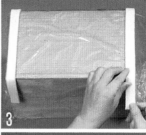
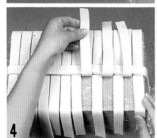
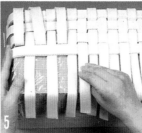
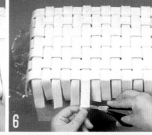
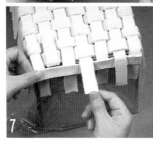
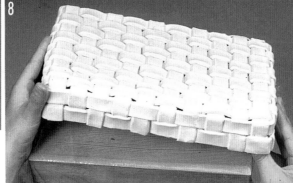

1 覆蓋保護膜：在橫26公分、直18 公分、高 15 公分左右的箱上，完全戴上保護膜，因為粘土有很好的附著性質，所以一定要覆蓋上保護膜，最後才容易拔出來。

2 剪裁經線和緯線：將粘土擀成寬廣的平面，橫 42 公分、直 33 公分、厚 3 公釐，均勻地擀平本厚度之後，剪成幅度 2 公分寬的經線 13 條，緯線 12 條。

3 用經線定位：先用兩條經線，固定邊緣的位置之後，將剩下的，以一定的間隔距離排列。

4 中心放下緯線、翻過來編織：在正中心放下一條成基準的緯線，把每一條的經線橫跨翻過去。

5 對編：經線、緯線相互交錯，產生一定的花紋，繼續補充緯線並對編。

6 將高度弄均勻：底部全部編織好的話，往上面垂下來的部分，弄成一定的高度，用剪刀剪平。

7 編織側面：將側面的高度弄均勻之後，和底部一樣加入緯線，編織成兩段。

8 讓它乾燥後拔出來：若籃子的底部完成的話，大約三天後乾固，粘土硬邦邦的時候用手悄悄地拿出來，再予定型

第二階段：處理周圍和掛上手把

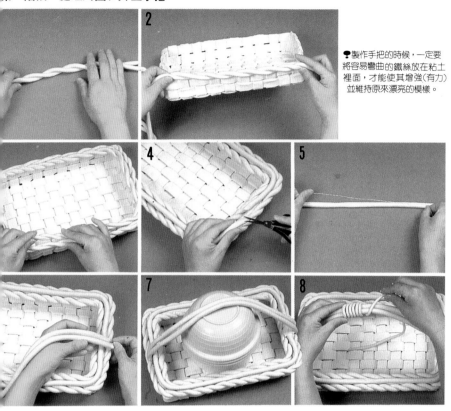

☘製作手把的時候，一定要將容易彎曲的鐵絲放在粘土裡面，才能使其增強(有力)並維持原來漂亮的模樣。

1　**扭寧蜜麻花**：將揉成直徑 0.8公分的兩條細長圓條粘土，放在底部，用兩手掌反方向滾動，扭成蜜麻花。

2　**在邊緣掛上蜜麻花**：在完全乾了的籃子邊緣，用接著劑將準備好的蜜麻花圍繞粘貼上去。

3　**粘土雙重的蜜麻花**：再製作一條蜜麻花，繞在籃子內側，重雙地粘住。

4　**在蜜麻花上面圍繞 ring 圓形(條)**：把粘土揉成直徑 0.5公分，長度像籃子周圍的長度般圓圓地之後，在環繞蜜麻花的上面，再加貼上一條。

5　**製作手把**：在揉成直徑 0.8公分圓圓的粘土上，放入 18號鐵絲，可以使它隨意的彎曲。

6　**掛上手把**：將放入鐵絲的兩條圓條粘土，相對粘貼製成手把，粘貼在籃子的兩側。

7　**將手把捲起來**：把幾個碗重疊翻過來放，使手把的模樣漂亮地固定著，緊繃繃地支撐住手把，，並使它漂亮地捲起來。

8　**編織手把**：乾到某種程度，模樣固定的話，將粘土揉成直徑 0.2公分細細長長地，纏繞在手把的中央。

三階段：裝飾

製作胡桃：將粘土揉成直徑 1～1.5公分左右圓圓地，製丸粒之後，將加入花邊花紋的方形粘土，繞在旁邊製成胡桃。

3　**製作樹葉**：將揉成尖尖地粘土，壓在葉脈模型上，產生樹葉的花紋。

4・5　**裝飾**：將兩邊手把的周圍，用胡桃和樹葉漂亮地裝飾。

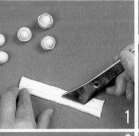

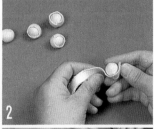

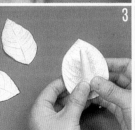

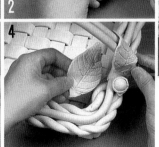

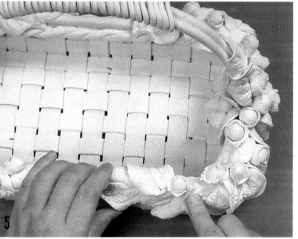

▲在手把的兩旁粘上裝飾小品，除了裝飾的效果之外，也使手把結實固定住的效果。裝飾胡桃的時候，必須把牙籤夾入裡面像插在籃子上似的粘貼住，才不會掉落。

北星信譽推薦・必備教學好書

日本美術學員的最佳教材

INTRODUCTION TO PENCIL TECHNIQUES
鉛筆畫技法

INTRODUCTION TO PASTEL DRAWING
粉彩筆畫技法

INTRODUCTION TO DRAWING WITH PEN & COLOR INK
沾水筆・彩色墨水技法

INTRODUCTION TO BOTANICAL ART TECHNIQUES
ボタニカルアート
野外寫生技法

INTRODUCTION TO EXPRESSING TEXTURES IN OIL PAINTING
油畫質感表現技法

定價／350元　　定價／450元　　定價／450元　　定價／400元　　定價／450元

循序漸進的藝術學園；美術繪畫叢書

實用繪畫範本

粉彩畫技法

油畫基礎畫法

水彩技法圖解

定價／450元　　定價／450元　　定價／450元　　定價／450元

工具書

・本書內容有標準大綱編字、基礎素
　描構成、作品參考等三大類；並可
　銜接平面設計課程，是從事美術、
　設計類科學生最佳的工具書。
　編著／葉田園　　定價／350元

北星圖書事業股份有限公司圖書目錄

一. 美術設計類

編號	書名	價格
00001-01	新插畫百科(上)	400.0
00001-02	新插畫百科(下)	400.0
00001-03		
00001-04		
00001-05	藝術.設計的平面構成	380.0
00001-06	世界名家插畫專集(大8開)	600.0
00001-07	包裝結構設計	400.0
00001-08		
00001-09	世界名家兒童插畫專集	650.0
00001-10	商業美術設計(平面應用篇)	450.0
00001-11	廣告視覺媒體設計	400.0
00001-12		
00001-13		
00001-14	展示設計	450.0
00001-15	應用美術.設計	400.0
00001-16	插畫藝術設計	400.0
00001-17		
00001-18	基礎造形	400.0
00001-19		
00001-20		
00001-21	商業電腦繪圖設計	500.0
00001-22	商標造形創作	350.0
00001-23	插圖彙編(事物篇)	380.0
00001-24	插圖彙編(交通工具篇)	380.0
00001-25	插圖彙編(人物篇)	380.0
00001-26	商業攝影與美術設計的配合	480.0
00001-27	工商美術設計表現技法	480.0
00001-28	版面設計基本原理	480.0
00001-29	D.T.P(桌面排版)設計入門	480.0

二. POP 設計

編號	書名	價格
00002-01	精緻手繪POP 廣告 1	400.0
00002-02	精緻手繪POP 2	400.0
00002-03	精緻手繪POP 字體 3	400.0
00002-04	精緻手繪POP 海報 4	400.0
00002-05	精緻手繪POP 展示 5	400.0
00002-06	精緻手繪POP 應用 6	400.0
00002-07	精緻手繪POP 變體字 7	400.0
00002-08	精緻創意 POP 字體 8	400.0
00002-09	精緻創意 POP 插圖 9	400.0
00002-10	精緻創意 POP 畫典 10	400.0
00002-11	精緻手繪POP 個性字 11	400.0
00002-12	精緻手繪POP 校園篇 12	400.0
00002-13	POP 廣告 1.理論&實務篇	400.0
00002-14	POP 廣告 2.麥克筆字體篇	400.0
00002-15	POP 廣告 3.手繪創意字體篇	400.0
00002-16	手繪 POP 的理論與實務	400.0
00002-17	POP 正體字學 1	450.0
00002-18	POP 廣告 4.手繪 POP 製作	400.0
00002-19	POP 個性字學 2	450.0
00002-20	POP 設計叢書-POP 變體字 3	450.0
00002-21	POP 廣告 6.手繪 POP 字體	400.0
00002-22	POP 廣告 5.店頭海報設計	450.0
00002-23	海報設計 1.POP 秘笈(學習)	500.0
00002-24	POP 變體字 4.應用篇	400.0
00002-25	海報設計 2.POP 秘笈(綜合)	450.0
00002-26	POP 廣告 7.手繪海報設計	450.0
00002-27	POP 廣告 8.手繪軟筆字體	400.0
00002-28	海報設計 3.手繪海報	450.0
00002-29	海報設計 4.精緻海報	500.0
00002-30	海報設計 5.店頭海報	

三. 室內設計

編號	書名	價格
00003-01	藍白相間裝飾法	450.0
00003-02	商店設計	480.0
00003-03	名家室內設計作品專集	600.0
00003-04	室內設計製圖實務與圖例	650.0
00003-05	室內設計製圖	400.0
00003-06	室內設計基本製圖	350.0
00003-07	美國最新室內透視圖表現 1	500.0
00003-08	展覽空間規劃	650.0
00003-09	店面設計入門	550.0
00003-10	流行店面設計	450.0
00003-11	流行餐飲店設計	480.0
00003-12	居住空間的立體表現	500.0
00003-13	精緻室內設計	800.0
00003-14	室內設計製圖實務	450.0
00003-15	商店透視-麥克筆技法	500.0
00003-16	室內外空間透視表現法	480.0
00003-17	現代室內設計全集	500.0
00003-18	室內設計配色手冊	350.0
00003-19	商店與餐廳室內透視	500.0
00003-20	櫥窗設計與空間處理	1,200.0
00003-21	休閒俱樂部.酒吧與舞台	1,200.0
00003-22	室內空間設計	500.0
00003-23	櫥窗設計與空間處理(平)	450.0
00003-24	博物館&休閒公園展示設計	800.0
00003-25	個性化室內設計精華	500.0
00003-26	室內設計&空間運用	1,000.0
00003-27	萬國博覽會&展示會	1,200.0
00003-28		
00003-29	商業空間-辦公室.空間.傢俱	650.0
00003-30	商業空間-酒吧.旅館及餐館	650.0
00003-31	商業空間-商店.巨型百貨公	650.0
00003-32	小型生活空間之設計	700.0
00003-33	居家照明設計	950.0
00003-34	商業照明-創造活潑生動的	1,200.0
00003-35	商業空間-辦公傢俱	700.0
00003-36	商業空間-精品店	700.0
00003-37	商業空間-餐廳	700.0
00003-38	商業空間-店面櫥窗	700.0

四. 圖學. 美術史

編號	書名	價格
00004-01	綜合圖學	250.0
00004-02	製圖與識圖	280.0
0004-03	簡新透視圖學	300.0
00004-04	基本透視實務技法	400.0
00004-05	世界名家透視圖全集	600.0
00004-06	西洋美術史	300.0
00004-07	名畫的藝術思想	400.0
00004-08	RENOIR 雷諾瓦-彼得.菲斯	350.0
00004-09	VAN GOGH 凡谷-文生.凡谷	350.0
00004-10	MONET 莫內-克勞德.莫內	350.0

五. 色彩配色

編號	書名	價格
00005-01	色彩計劃	350.0
00005-02	色彩心理學-初學者指南	400.0
00005-03	色彩與配色(普級版)	300.0
00005-04	配色事典(1)集	330.0
00005-05	配色事典(2)集	330.0
00005-06		
00005-07	色彩計劃實用色票集(色票)	480.0

六. SP 行銷. 企業識別設計

編號	書名	價格
00006-01	企業識別設計(北星)	450.0
00006-02	商業名片(1)-(北星)	450.0
00006-03	商業名片(2)-創意設計	450.0
00006-04	名家創意系列 1-識別設計	1200.0
00006-05	商業名片(3)-創意設計	450.0
00006-06	最佳商業手冊設計	600.0

七. 造園景觀

編號	書名	價格
00007-01	造園景觀設計	1,200.0
00007-02	現代都市街道景觀設計	1,200.0
00007-03	都市水景設計之要素與概	1,200.0
00007-04		
00007-05	最新歐洲建築外觀	1,500.0
00007-06	觀光旅館設計	800.0
00007-07	景觀設計實務	850.0

八. 繪畫技法

編號	書名	價格
00008-01	基礎石膏素描	400.0
00008-02	石膏素描技法專集(大8開)	450.0
00008-03	繪畫思想與造形理論	350.0
00008-04	魏斯水彩畫專集	650.0
00008-05	水彩靜物圖解	400.0
00008-06	油彩畫技法 1	450.0
00008-07	人物靜物的畫法 2	450.0
00008-08	風景表現技法 3	450.0
00008-09	石膏素描技法 4	450.0
00008-10	水彩.粉彩表現技法 5	450.0
00008-11	描繪技法 6	350.0
00008-12	粉彩表現技法 7	400.0
00008-13	繪畫表現技法 8	500.0
00008-14	色鉛筆描繪技法 9	400.0
00008-15	油畫配色精要 10	400.0
00008-16	鉛筆技法 11	350.0
00008-17	基礎油畫 12	450.0
00008-18	世界名家水彩(1)	650.0
00008-19		
00008-20	世界水彩畫家專集(3)	650.0
00008-21	世界名家水彩作品專集(4)	650.0
00008-22	世界名家水彩專集(5)	650.0
00008-23	壓克力畫技法	400.0
00008-24	不透明水彩技法	400.0
00008-25	新素描技法解說	350.0
00008-26	畫鳥.話鳥	450.0
00008-27	噴畫技法	600.0
00008-28	藝用解剖學	350.0
00008-29	人體結構與藝術構成	1300.0
00008-30	彩色墨水畫技法	450.0
00008-31	中國畫技法	450.0
00008-32	千嬌百態	450.0
00008-33	世界名家油畫專集(大8開)	650.0
00008-34	插畫技法	450.0
00008-35	絹印實務技術(革新版)	220.0
00008-36	麥克筆的世界	600.0
00008-37	粉彩畫技法	450.0
00008-38	實用繪畫範本	
00008-39	油畫基礎畫法	
00008-40	用粉彩來捕捉個性	
00008-41	水彩拼貼技法大全	
00008-42	人體之美實體素描技法	
00008-43	青非出於藍	
00008-44	噴畫的世界	
00008-45	水彩技法圖解	
00008-46	技法 1-鉛筆畫技法	
00008-47	技法 2-粉彩筆畫技法	
00008-48	技法 3-沾水筆.彩色墨水	
00008-49	技法 4-野生植物畫法	
00008-50	技法 5-油畫質感表現技法	
00008-51	如何引導觀畫者的視線	
00008-52	人體素描-裸女繪畫的姿勢	
00008-53	大師的油畫秘訣	
00008-54	創造性的人物速寫技法	
00008-55	壓克力膠彩全技法-從基礎	
00008-56	畫彩百科	
00008-57	技法 6-陶藝教室	
00008-58	繪畫技法與構成	

九. 廣告設計. 企劃

編號	書名	價格
00009-01		
00009-02	CI 與展示	
00009-03	企業識別設計與製作	
00009-04	商標與 CI	
00009-05	CI 視覺設計(信封名片設計)	
00009-06	CI 視覺設計(DM 廣告型 1)	
00009-07	CI 視覺設計(包裝點線面)(1)	
00009-08	CI 視覺設計(DM 廣告型 2)	
00009-09	CI 視覺設計(企業名片卡上)	
00009-10	CI 視覺設計(月曆 PR 設計)	
00009-11	美工設計完稿技法	
00009-12	商業廣告印刷設計	
00009-13	包裝設計點線面	
00009-14	CI 視覺設計(文字媒體應用)	
00009-15	包裝設計	
00009-16	被遺忘的心形象	
00009-17		
00009-18	綜藝形象 100 序	
00009-19		
00009-20	名家創意系列 2-包裝設計	
00009-21	名家創意系列 3-海報設計	
00009-22	視覺設計-啟發創意的平面	

十. 建築房地產

書名	價格
日本建築及空間設計精粹#1	1350.0
建築環境透視圖-運用技巧	650.0
建程工程管理實務(碁泰)	390.0
建築模型	550.0
如何投資增值最快房地產	220.0
美國房地產買賣投資***	220.0
土地開發實務(二)	400.0
財務稅務規劃實務(上)	380.0
財務稅務規劃實務(下)	380.0
建築設計現場	
建築設計的表現	500.0
寫實建築表現技法	400.0
不動產估價實務	330.0
產品定位實務	330.0
土地開發實務	360.0
土地制度分析實務	300.0
建築規劃實務	390.0
科技產業環境規劃與區域	600.0
建築物噪音與振動	300.0
建築資料文獻目錄	600.0
建築圖解-接待中心.樣品屋	450.0
房地產市場景氣發展	350.0
房地產行銷實務(碁泰)	450.0
當代建築師	480.0
中美洲-樂園貝里斯	350.0

十一. 工藝

書名	價格
籐編工藝	240.0
皮雕藝術技法	400.0
紙的創意世界	600.0
小石頭的動物世界(精裝)	350.0
陶藝娃娃	280.0
木彫技法	300.0
陶藝初階	450.0
小石頭的創意世界(平裝)	380.0
紙黏土的遊藝世界	350.0
紙雕創作-人物篇	450.0
紙雕作品-餐飲篇	450.0
紙雕嘉年華	450.0
陶藝彩繪裝飾技法	450.0
紙黏土的環保世界	350.0
軟陶風情畫	480.0
創意生活 DIY(1)-美勞篇	450.0
談紙神工	450.0
創意生活 DIY(2)-工藝篇	450.0
創意生活 DIY(3)-風格篇	450.0
創意生活 DIY(4)-綜合媒材	450.0
創意生活 DIY(5)-巧飾篇	450.0
創意生活 DIY(6)-禮貨篇	450.0
DIY 物語系列-紙黏土小品	400.0
DIY 物語系列-織布風雲	400.0
DIY 物語系列-鐵的代誌	400.0
DIY 物語系列-重慶森林	400.0
DIY 物語系列-環保超人	400.0
DIY 物語系列-機械主義	400.0
完全 DIY 手冊-LIFE 生活館	450.0
完全 DIY 手冊-生活啓室	450.0
完全 DIY 手冊-綠野仙蹤	450.0
完全 DIY 手冊-新食器時代	450.0
巧手 DIY 1-紙黏土生活陶器	280.0
巧手 DIY 2-紙黏土裝飾小品	280.0

十二. 幼教

編號	書名	價格
00012-01	創意的美術教室	450.0
00012-02	最新兒童繪畫指導	400.0
00012-03		
00012-04	教室環境設計	350.0
00012-05	教具製作與應用	350.0
00012-06	創意的美術教室-創意撕貼	450.0

十三. 攝影

編號	書名	價格
00013-01	世界名家攝影專集(1)	650.0
00013-02	繪之影	420.0
00013-03	世界自然花卉	400.0
00013-05	專業攝影系列 1-魅力攝影	850.0
00013-06	專業攝影系列 2-美食攝影	850.0
00013-07	專業攝影系列 3-精品攝影	850.0
00013-08	專業攝影系列 4-豔賞魅影	850.0
00013-09	專業攝影系列 5-幻像奇影	850.0
00013-10	專業攝影系列 6-室內美影	850.0
00013-11	完全攝影手冊-完整的攝影	980.0
00013-12	現代攝影師指南	600.0
00013-13	婚禮攝影	750.0
00013-14	攝影棚人像攝影	750.0
00013-15	電視節目製作-單機操作析	500.0
00013-16	感性的攝影術	500.0
00013-17	快快樂樂學攝影	500.0
00013-18	電視製作全程紀錄-單機實	380.0

十四. 字體設計

編號	書名	價格
00014-01	阿拉伯數字設計專集	200.0
00014-02	中國文字造形設計	250.0
00014-03	英文字體造形設計	350.0
00014-04		
00014-05	新中國書法	700.0

十五. 服裝設計

編號	書名	價格
00015-01		
00015-02	蕭本龍服裝畫(2)	500.0
00015-03	蕭本龍服裝畫(3)	500.0
00015-04	世界傑出服裝畫家作品展 4	400.0
00015-05		
00015-06		
00015-07	基礎服裝畫(北星)	350.0
00015-08	T-SHIRT(噴畫過程及指導)	600.0
00015-09	流行服裝與配色(FASNION)	400.0

十六. 中國美術

編號	書名	價格
00016-01		
00016-02	沒落的行業-木刻專集	400.0
00016-03	大陸美術學院素描選	350.0
00016-04		
00016-05	陳永浩彩墨畫集	650.0
00016-06	民間刺繡挑花	700.0
00016-07	民間織錦	700.0
00016-08	民間剪紙木版畫	700.0
00016-09	民間繪畫	700.0
00016-10	民間陶瓷	700.0
00016-11	民間雕刻	700.0

十七. 電腦設計

編號	書名	價格
00017-01	MAC 影像處理軟件大檢閱	1,200.0
00017-02	電腦設計-影像合成攝影處	850.0
00017-03	電腦數碼成像製作	1,350.0

十八. 髮形設計

編號	書名	價格
00018-01	安德列論變形	500.0

十九. 其他

編號	書名	價格
X0001-	印刷設計圖案(人物篇)	380.0
X0002-	印刷設計圖案(動物篇)	380.0
X0003-	圖案設計(花木篇)	350.0
X0004-		
X0005-	精細插畫設計	600.0
X0006-	透明水彩表現技法	450.0
X0007-		
X0008-	最新噴畫技法	500.0
X0009-		
X0010-	精緻手繪 POP 插圖(2)	250.0
X0011-	精細動物插畫設計	450.0
X0012-	海報編輯設計	450.0
X0013-		
X0014-	實用海報設計	450.0
X0015-	裝飾花邊圖案集成	450.0
X0016-	實用聖誕圖案集成	380.0

北星圖書事業股份有限公司
永和市中正路 462 號 5 樓
TEL: (02)29229000
FAX: (02)29229041
劃撥帳號: 05445007
劃撥帳戶:北星圖書公司

紙黏土裝飾小品

定價:280 元

出 版 者：北星圖書事業股份有限公司

負 責 人：陳偉祥

地　　址：永和市中正路 458 號 B1

電　　話：02-29229000(代表號)

傳　　真：02-29229041

發 行 部：北星圖書事業股份有限公司

地　　址：永和市中正路 462 號 5 樓

電　　話：02-29229000(代表號)

傳　　真：02-29229041

郵　　撥：05445007 北星圖書帳戶

印 刷 所：皇甫彩藝印刷股份有限公司

行政院新聞局出版事業登記證/局版壹業字第 6067 號

● 本書如有裝訂錯誤破損缺頁請寄回退換

西元 1999 年 7 月　第一版一刷

國家圖書館出版品預行編目資料

紙黏土裝飾小品. -- 第一版. -- [臺北縣]永和
　市：北星圖書, 1999[民88]
　　面；　公分. --(巧手DIY系列；2)

　SBN 957-97807-1-4(平裝)

　1. 泥工藝術

999.6　　　　　　　　　　　　　88008001